高等院校动画专业核心系列教材
主编 王建华 马振龙 副主编 何小青

动画短片创作

靳 晶 编著

中国建筑工业出版社

高等院校动画专业核心系列教材

《高等院校动画专业核心系列教材》
编委会

主　编　王建华　马振龙

副主编　何小青

编　委（按姓氏笔画排序）

王玉强　王执安　叶　蓬　刘宪辉　齐　骥　孙　峰

李东禧　肖常庆　时　萌　张云辉　张跃起　张　璇

邵　恒　周　天　顾　杰　徐　欣　高　星　唐　旭

彭　璐　蒋元翰　靳　晶　魏长增　魏　武

总 序

　　动画产业作为文化创意产业的重要组成部分，除经济功能之外，在很大程度上承担着塑造和确立国家文化形象的历史使命。

　　近年来，随着国家政策的大力扶持，中国动画产业也得到了迅猛发展。在前进中总结历史，我们发现：中国动画经历了20世纪20年代的闪亮登场，60年代的辉煌成就，80年代中后期的徘徊衰落。进入新世纪，中国经济实力和文化影响力的增强带动了文化产业的兴起，中国动画开始了当代二次创业——重新突围。2010年，动画片产量达到22万分钟，首次超过美国、日本，成为世界第一。

　　在动画产业这种井喷式发展背景下，人才匮乏已经成为制约动画产业进一步做大做强的关键因素。动画产业的发展，专业人才的缺乏，推动了高等院校动画教育的迅速发展。中国动画教育尽管从20世纪50年代就已经开始，但直到2000年，设立动画专业的学校少、招生少、规模小。此后，从2000年到2006年5月，6年时间全国新增303所高等院校开设动画专业，平均一个星期就有一所大学开设动画专业。到2011年上半年，国内大约2400多所高校开设了动画或与动画相关的专业，这是自1978年恢复高考以来，除艺术设计专业之外，出现的第二个"大跃进"专业。

　　面对如此庞大的动画专业学生，如何培养，已经成为所有动画教育者面对的现实，因此必须解决三个问题：师资培养、课程设置、教材建设。目前在所有专业中，动画专业教材建设的空间是最大的，也是各高校最重视的专业发展措施。一个专业发展成熟与否，实际上从其教材建设的数量与质量上就可以体现出来。高校动画专业教材的建设现状主要体现在以下三方面：一是动画类教材数量多，精品少。近10年来，动画专业类教材出版数量与日俱增，从最初上架在美术类、影视类、电脑类专柜，到目前在各大书店、图书馆拥有自身的专柜，乃至成为一大品种、

门类。涵盖内容从动画概论到动画技法，可以说数量众多。与此同时，国内原创动画教材的精品很少，甚至一些优秀的动画教材仍需要依靠引进。二是操作技术类教材多，理论研究的教材少，而从文化学、传播学等学术角度系统研究动画艺术的教材可以说少之又少。三是选题视野狭窄，缺乏系统性、合理性、科学性。动画是一种综合性视听形式，它具有集技术、艺术和新媒介三种属性于一体的专业特点，要求教材建设既涉及技术、艺术，又涉及媒介，而目前的教材还很不理想。

基于以上现实，中国建筑工业出版社审时度势，邀请了国内较早且成熟开设动画专业的多家先进院校的学者、教授及业界专家，在总结国内外和自身教学经验的基础上，策划和编写了这套高等院校动画专业核心系列教材，以期改变目前此类教材市场之现状，更为满足动画学生之所需。

本系列教材在以下几方面力求有新的突破与特色：

选题跨学科性——扩大目前动画专业教学视野。动画本身就是一个跨学科专业，涉及艺术、技术，横跨美术学、传播学、影视学、文化学、经济学等，但传统的动画教材大多局限于动画本身，学科视野狭窄。本系列教材除了传统的动画理论、技法之外，增加研究动画文化、动画传播、动画产业等分册，力求使动画专业的学生能够适应多样的社会人才需求。

学科系统性——强调动画知识培养的系统性。目前国内动画专业教材建设，与其他学科相比，大多缺乏系统性、完整性。本系列教材力求构建动画专业的完整性、系统性，帮助学生系统地掌握动画各领域、各环节的主要内容。

层次兼顾性——兼顾本科和研究生教学层次。本系列教材既有针对本科低年级的动画概论、动画技法教材，也有针对本科高年级或研究生阶段的动画研究方法和动画文化理论。使其教学内容更加充实，同时深度上也有明显增加，力求培养本科低年级学生的动手能力和本科高年级及研究生的科研能力，适应目前不断发展的动画专业高层次教学要求。

内容前沿性——突出高层次制作、研究能力的培养。目前动画教材比较简略，

多停留在技法培养和知识传授上，本系列教材力求在动画制作能力培养的基础上，突出对动画深层次理论的讨论，注重对许多前沿和专题问题的研究、展望，让学生及时抓住学科发展的脉络，引导他们对前沿问题展开自己的思考与探索。

教学实用性——实用于教与学。教材是根据教学大纲编写、供教学使用和要求学生掌握的学习工具，它不同于学术论著、技法介绍或操作手册。因此，教材的编写与出版，必须在体现学科特点与教学规律的基础上，根据不同教学对象和教学大纲的要求，结合相应的教学方式进行编写，确保实用于教与学。同时，除文字教材外，视听教材也是不可缺少的。本系列教材正是出于这些考虑，特别在一些教材后面附配套教学光盘，以方便教师备课和学生的自我学习。

适用广泛性——国内院校动画专业能够普遍使用。打破地域和学校局限，邀请国内不同地区具有代表性的动画院校专家学者或骨干教师参与编写本系列教材，力求最大限度地体现不同院校、不同教师的教学思想与方法，达到本系列动画教材学术观念的广泛性、互补性。

"百花齐放，百家争鸣"是我国文化事业发展的方针，本系列教材的推出，进一步充实和完善了当下动画教材建设的百花园，也必将推进动画学科的进一步发展。我们相信，只要学界与业界合力前进，力戒急功近利的浮躁心态，采取切实可行的措施，就能不断向中国动画产业输送合格的专业人才，保持中国动画产业的健康、可持续发展，最终实现动画"中国学派"的伟大复兴。

丛书主编： 王建华 中国传媒大学新闻学院

　　　　　　 大津理工大学艺术学院

前言
PREFACE

　　创作，是动画的灵魂。动画短片创作这门课程是动画专业的必修课程。在国内高等院校动画专业的教学中，该课程一直是一个重点，按照动画片创作的实际流程，从前期构思创意，到中期绘制，再到后期合成，让学生完成完整的动画短片。学生通过这样的实践，可以体会到团结合作的重要性，尽早地体验毕业以后将面临的现实工作中必须分工合作的动画片创作模式，学会调整个性与协调合作之间的尺度，有效地通过合作发挥优势，进行创作。

　　本教材希望可以使学生了解动画短片创作的基本规律和要点，掌握如何创作和进行创作练习的方法。动画创作工作需要具备策划能力、造型能力、动作设计能力、剪辑能力等多种能力。创作者将来可以从事动画导演、动画编剧、造型设计、分镜设计、动作调节、后期合成等工作。在绝大多数情况下，完美的动画短片绝非来自天赋和直觉，而是来自于对创作规则和惯例的学习。本书专门针对动画专业院校学生编写，同时也可以作为动画设计及制作人员学习的参考用书。

　　本书编者为动画专业的专业教师，具有多年的动画创作与教学经验，尤其一直承担动画短片创作课程的教学工作，深知学生在动画短片创作中的各种学习困难。

　　全书由浅入深、循序渐进地介绍了动画短片创作的一般规律和创作技巧，图文并茂，通俗易懂，理论与实际操作并重，重点编写了动画短片的创意与动画短片的制作部分，引用国内外大量的动画短片制作案例阐述动画短片制作各流程要点，在最后的案例分析中举例分析了国内外优秀短片和高校学生进行短片制作的过程，希望对从事动画教育或动画学习的师生们有借鉴和指导作用。

　　由于编著者水平有限，创作时间仓促，书中难免会有不足之处，请各位专家、教师和广大读者不吝赐教。

目 录

总序
前言

第 1 章 动画短片创作概述

1.1 动画短片的概念 …………………… 001
1.2 动画短片的分类 …………………… 002
1.3 动画短片的制作手段 ……………… 004
1.4 动画短片创作流程 ………………… 008
1.5 动画短片创作的学习方法 ………… 014

第 2 章 动画短片的前期准备

2.1 动画短片前期策划 ………………… 017
2.2 动画短片剧本创作 ………………… 018
2.3 动画短片美术设计 ………………… 027
2.4 动画短片分镜设计 ………………… 038

第 3 章 动画短片的中期制作

3.1 二维动画短片中期制作 …………… 047
3.2 三维动画短片中期制作 …………… 057
3.3 常见定格动画短片中期制作 ……… 069

第 4 章 动画短片的后期制作

4.1 镜头的后期合成 …………………… 075
4.2 短片的音乐音效 …………………… 078
4.3 短片的剪辑发布 …………………… 079

第 5 章
优秀动画短片设计欣赏

参考书目	086
后　 记	087

第 1 章 动画短片创作概述

1.1 动画短片的概念

现代动画发展至今百余年的时间里，动画的技术手法在一代又一代动画制作者的尝试中不断进步，而艺术表现风格也在随着制作者能力的增强而得到拓展。早期的动画仅是单线描绘在纸上，再由普通的摄影机逐格拍摄在胶片上后播放；后来随着技术的发展，动画中也出现了色彩，出现了专门用于动画拍摄的分层摄影机系统；在二维动画发展的同时，使用木偶甚至真人进行拍摄的定格动画也发展成熟起来；到了 20 世纪 80 年代，皮克斯动画工作室的出现又推动了三维动画的产生与发展；时至今日，二维手绘动画、三维动画及定格动画是现代动画长片里主要的三种表现形式，其中以三维动画最为普遍。

在动画长片的形式趋于单一的同时，动画短片则一直是拓展动画艺术表现力与探索动画技术新可能的重要领域。一般而言，我们是从时长上来界定动画的长片与短片的，其中时长在 30 分钟以内的动画可以界定为动画短片。

一直以来，动画创作者们也从没有停止过对动画短片的创作与探索，特别是坚持以自己的风格和手法进行创作的独立动画作者。不少现在已经赫赫有名的动画导演都是从带有个人色彩的动画短片做起的，在制作过程中形成了自己独有的设计风格或制作手法，获得认可后得以在大银幕上施展拳脚，例如以拍摄哥特式风格黑暗题材闻名的蒂姆·波顿导演；抑或以由拍摄叙事型黏土动画短片《裸体哈维闯人生》而一举拿到奥斯卡最佳动画短片奖并拍摄了定格动画长片《玛丽和马克思》的导演亚当·艾略特都是如此。

近些年，一些拥有制作影院动画长片能力的动画公司也会制作自己的动画短片，有些用于给长片上映造势，有些是进行新技术的尝试与展示，还有一些公司，例如皮克斯，将短片制作作为与长片并重的一项创作传统，从短片创作中探索新的艺术表现形式，积累经验、赢得口碑的同时也能借此发掘公司内部有潜力的导演人才。

此外，国际上众多知名的动画节也都将动画短片作为重要的评审项目之一，例如自 20 世纪中段开始，奥斯卡奖就设立了动画短片奖以鼓励人们探索制作动画形式及手段的可能性。每年的奥斯卡评比中脱颖而出的动画短片不胜枚举，例如获第 84 届奥斯卡最佳动画短片奖的威廉·乔伊斯编剧指导的《神奇飞书》就是其中的优秀代表。

图 1-1 皮克斯动画短片《月亮》

图 1-2 奥斯卡获奖动画短片《神奇飞书》

1.2 动画短片的分类

我们都知道,在动画兴起的初期,动画的分类问题非常简单。随着科技的发展,动画领域不断扩大,在"大动画"的概念下,要对整个动画进行分类已经不再是一件容易的事了,但是,对于动画短片来说,其类别还是相对比较清晰的。作为动画创作人员,清楚地了解不同动画短片的特点是设计好动画短片的基础。现在,我们按照动画的不同类型将动画短片大致分为动画艺术短片、动画广告、动画MV、应用型动画短片四种类型。

1.2.1 动画艺术短片

追溯动画发展的历史,应该说,动画片的技艺是从"实验动画"开始的,虽然今天的实验动画片更趋向于科学探讨的特点,因为这种类型的动画片只在学术研讨会或者是电影节上展示并且大都时长较短,所以有人也称其为艺术短片。其实,实验动画片包含两个含义:形式上的实验和内涵方面的探索。可以说,所有的探索和开发都具有实验的性质。其中一个显著的特点是个体化创作,例如素描风格的动画短片《种树的人》,适合个人化创作,具有强烈的艺术震撼力,但是创作过程非常艰难。另外,还有油画绘制的动画片《老人与海》,沙动画《天鹅》,胶片刻画的动画片《节奏》等带有探索性质的动画片。这些形式的动画片的工艺技术和艺术效果常常伴随着偶然性和不确定性,但是都具有独特的视觉魅力。

由于这些艺术短片一般来讲都是由个人编导、设计、制作、配音的,长度一般不超过20分钟,描写的内容是经动画手法处理过的现实,即对现实的评价、看法以及思考等,因此,在分镜头设计上也是"个性十足"。动画艺术家在其各自的美学观的支配之下,寻找着符合自己本性的语言。

艺术短片形式多种多样,最突出的形式特征之一是没有具体背景,以背景留白的写意手法来象征特定空间。用假定的手法表现一个被夸张和变形的现实,或者揭示真实人物的现实,或者表现一个生活的哲理,再或者表现一些隐藏在生活背后的难以表达的真实,是艺术短片的创作动机。一般不是通过说教,而是以非常普通的事件揭示出难以表达的哲学内涵。艺术短片的分镜头随意性强,非标准化工艺,具有很强的偶然性。我们在学习时,需要发挥自己的想象,运用自己已学过的相关知识,加以尝试,久而久之,就会形成自己特定的艺术风格。

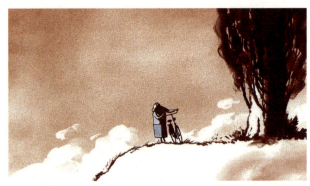

图1-3 动画艺术短片《父与女》

图1-4 动画艺术短片《老人与海》

1.2.2 动画广告

动画广告是现代广告经常采用的一种表现方式,动画广告中一些画面有的是纯动画的,也有实拍和动画结合的。在表现一些实拍无法完成的画面效果时就要用动画来完成或两者结合,如广告中的一些动态特效就是采用3D动画完成的。现在我们所看到的广告,从制作的角度看,几乎都或多或少地用到了动画,一些广告中如果没有了动画,我想广告的精彩之处就要大打折扣了。

小贴士：

　　与传统广告相比，动画广告有较显著的优势：

　◆生动性：动画采用的是一种与现实写真不同的艺术形式，其卡通形象在普通的广告片中独具一格，很富有动感和新鲜的元素，让观众在欣赏动画的同时得到明确的广告信息。

　◆夸张性：动画是人工创作的，可以加入充分的想象力和创造力，把要表达的信息用一种很夸张的手法表现出来，这突破了传统广告纪实性的弱点。

　◆吸引力：动画冲破了传统广告的重重框架，从视觉到听觉，给观众一分新鲜的感受，在注意力经济时代，这就是吸引眼球的关键一步。

　◆时尚性：动画最初是通过动画片的形式走入大众生活的，经过多媒介的互动与发展，动画不断地走在时代的前沿，与最新的科技、最时尚的元素搭配在一起，形成了一道亮丽的风景。

1.2.3　动画MV

　　动画MV是一种声画合一的艺术表现形式，它主要由动画画面和音乐歌曲两大基本元素构成。由于MV的歌曲一般是固定的，所以动画画面作为另一个主要的构成元素，不仅承载着诠释音乐作品所表达含义的任务，同时它的形式也直接影响着其他造型元素的表现风格。动画MV的制作是一个系统工程，类似一部动画短片的创作，它也包括策划、角色和场景部分的风格设计、分镜头设计、字幕等多道工序的工作。

小贴士：

　　MV是Music Video的缩写形式，现今所说的影视层面上的音乐电视作品，亦应该称作MV。就MV的概念而言，它是利用画面手段来补充音乐所无法涵盖的信息和内容。动画MV需要从音乐的角度创作动画，而不是从动画的角度去理解音乐，动画只是MV的画面表现手段，MV始终是为了宣传歌曲和歌手而存在的。

1.2.4　应用型动画短片

　　所谓"应用型动画"是在"大动画"理念下，将动画作为一种表现形式应用于各行各业。"大动

图1-5　奥迪汽车动画广告

图1-6　丰田汽车动画广告

图1-7　三维动画MV《Of Monsters and Men Little Talks'》

图1-8　三维动画MV《Sometimes The Stars》

画"是信息化发展的产物，主要以数字化形式为载体呈现，以内容的动态图形化为表达方式，是结合计算机交互技术的新媒体艺术设计。这类动画大都以短片的形式出现，业务广泛，如网络媒体、数字化教育、数字景观、虚拟现实、交互界面、数字化艺术表现等。

图1-9　伦敦奥运会动画宣传片

图1-10　建筑展示动画

小贴士：

应用型动画大都结合三维动画的制作手段及CG技术的研发经验，采用Maya、NUKE、Shake、AE、Premiere等制作软件，致力于电脑图形技术的广泛性运用，如3D动画宣传片、工程演示动画、产品演示动画、工艺流程演示动画、房地产动画宣传片、3D电视广告及广告特效等。

1.3　动画短片的制作手段

动画短片享受了艺术史几千年来积累的丰富财产，又经过不断地杂糅、碰撞，几代动画大师的发展和创新，呈现出了汪洋恣肆、富丽多姿的艺术表现形式，例如皮影、剪纸、版画、油画、沙画、彩铅、水墨、蜡笔、拼贴等，但凡美术的创作手段都可以妥帖地应用到动画短片创作之中。不同艺术风格的动画短片，制作手段也不尽相同。我们常常根据动画短片的分类形式来学习动画短片的不同制作手段。

1.3.1　二维动画

传统的二维动画是由颜料画到赛璐珞片上，再由摄影机逐张拍摄记录而连贯起来的画面，大部分环节都是手绘制作完成的，比如设计稿、原画、动画、上色等。计算机时代的来临，让二维动画得以简化，原画师和动画师可将事先手工制作的原动画利用手绘板在计算机中直接绘制，并由计算机帮助完成部分补间动画及上色的工作。早期的二维动画制作软件，最常见的是英国Cambridge Animation公司开发的运行于SGI O2工作站和Windows NT平台上的二维卡通动画制作系统Animo。它是世界上最受欢迎、使用最广泛的系统，具有面向动画师设计的工作界面，扫描后的画稿可以保持艺术家原始的线条，具有自动上色和自动线条封闭等功能。现今最流行的二维动画制作软件当属Adobe公司的Flash和Toon Boom Animation公司的Harmony了。

对于不同的人，动画的创作过程和使用的软件可能有所不同，但其基本规律和要求是一致的。事实上，不论是传统的赛璐珞片的二维动画还是现代计算机二维动画，二维动画对于手绘线条的设计要求一直是十分严格的，因为线条对造型设计的重要性毋庸置疑，角色通过它才能满足"形"的需求。线条的表现力非常丰富，或缓或急、或虚或实、或断或续、或饱或枯，呈现出不同的韵律感与理性特征，使一条了无色彩的单纯线条也变得颇具个性。有个性的线条创造出有个性的角色、有个性的场景，进而形成有个性的艺术风格。手绘线条充满了情感，数码线条挺拔流畅。近年来随着硬件、软件的不断升级，数码线条也可以呈现出和手绘线条一样丰富的"表情"了。

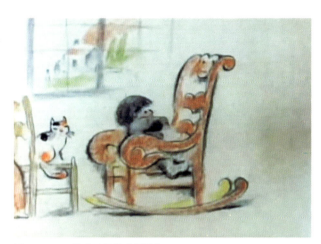

图 1-11　二维动画短片《摇椅》

图 1-12　二维动画短片《视线之外》

总体而言，尽管时代进步了，众多功能强大的二维动画软件发展起来了，但二维动画的制作仍是一个分工极为细致、非常繁琐而吃重的工作。

1.3.2　三维动画

三维动画是随着计算机软硬件技术的发展而产生的新兴技术。三维动画软件在计算机中首先建立一个虚拟的世界，设计师在这个虚拟的三维世界中按照要表现的对象的形状尺寸建立模型以及场景，再根据要求设定模型的运动轨迹、虚拟摄影机的运动和其他动画参数，最后按要求为模型赋上特定的材质，并打上灯光。当这一切完成后，就可以让计算机自动运算，生成最后的画面。

三维动画的制作手段基本通过计算机的相关制作软件完成，制作流程为建模、材质、灯光、动画、摄像机控制、渲染等。其中建模是三维动画中很繁重的一项工作，需要出场的角色和场景中出现的物体都要建模。材质贴图、灯光及渲染是需要相互协调统一，同时考虑的制作环节。至于动画和摄像机控制，都是依照前期的分镜头本设计的镜头效果和角色活动通过在时间轴上为摄像机和角色的骨骼设置关键帧等手段来实现的。

图 1-13　二维动画软件 Synfig 中角色选定

现如今，随着计算机在影视领域的延伸和三维制作软件的增加，三维动画正在逐渐成为动画的主流。在我国最为流行的三维动画软件非 Maya 和 3ds Max 莫属。这两款软件目前都在 Autodesk 旗下，都是高端 3D 软件，两者之间都有很多相同的功能，像创建模型、渲染材质、动画制作等。但就运用的实际情况而言，3ds Max 更加适合于游戏、建筑学、室内设计等，而 Maya 可以说是专门为影视特效而生的一款软件，在角色动画、动力学模拟、材质表现等方面更为适合影视动画的创作，因而更受动画制作者的追捧。

图 1-17　三维动画软件 Blender 中的摄像机架设

图 1-14　三维动画短片《迷失之物》

图 1-15　三维动画短片《红河弯》

图 1-16　三维动画软件 Maya 中的动作调节

小贴士：

在造型角度的选择上，三维较二维省时的地方在于，三维创建完一个角色后，可以利用既有的模型进行动作的调制，并能 360 度无限地旋转和切换镜头，而二维则完全需要一张张手绘出来。但是，三维世界的合理与真实限制了它，使它做不到二维天马行空般的角度选取乃至创造。另外，三维动画对技术设备等硬件的依赖程度更高，每一点改动都需要付出巨大的渲染时间与运算开支，而二维动画绘制灵活，纸上得来，甚至可以凸出纸外，鼓励了更为大胆的想象与创作。

1.3.3　定格动画

在定格动画的创作中，材料应用始终是影片效果的最大因素，从简单材料的直接摆拍到综合材料的精细雕刻、数字操控拍摄，材料就是影片的主体。历经近百年的发展，定格动画的材料应用形态在随时代与科技的进步而革新，定格动画的创作内涵也随之转变。

其实，在数字特效普及之前，很多电影的特技镜头都是使用逐格方式拍摄制作的，也有很多动画片其实都是定格动画短片，比如《曹冲称象》、《神笔》和《阿凡提》。传统定格动画多用胶片摄影机逐格拍摄，成本和制作难度对普通人来说难以想象。如今数字技术的发展使得家用 DV 也能

拍摄出画面质量相当好的定格动画作品，因此，越来越多的人开始自己制作定格动画作品。

目前，制作定格动画的硬件和软件都十分丰富，例如布景平台、专业灯光系统、智能化摄像机、定格专业拍摄轨道、定格动画制作软件、对位动画、洋葱皮动画和实时抠像等。这些软硬件的发展和进步极大地方便了定格动画的制作。常见的定格偶动画就可以随意选用黏土、橡胶、硅胶、软陶以及石膏、树脂黏土等材料来制作。角色部分也有了专业的金属线骨架、球状关节骨架等来支撑。对于场景的搭建，就像制作一个成比例缩小的沙盘。在定格动画制作中，场景会出现许多可能性：可能是写实的，可能是抽象的，可能要很有味道的粗糙感，可能要很细致的豪华场面。泡沫塑料、橡皮泥都可以作为搭建场景的基础材料。同时，由于动画片本身的特殊性，灯光可以比真人演出的影片更加夸张和色彩强烈。除了会闪烁的荧光灯，几乎任何稳定的光源都可使用。

定格动画的后期与传统动画完全一样：把拍摄好的序列图片导入电脑，在软件内合并成视频片段，然后在时间线上调整速度。定格动画一般是一拍二，即每秒12格，或者一拍三，即每秒8格，就足够了。在各镜头单独调整完毕后，将所有镜头统一导入进行最后的剪辑。特技合成部分完全在电脑内完成，常用的方法有蓝幕抠像、动作模糊、手工绘制特技和擦除支撑物等。其中，抠像合成是非常传统的特技，就是先拍一个在纯色——一

图 1-19 定格动画短片《故事中的故事》

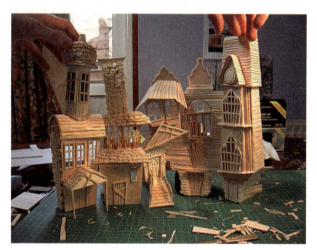

图 1-20 定格动画的模型制作

图 1-18 定格动画短片《平衡》

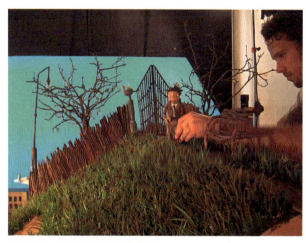

图 1-21 定格动画角色动作调节

图1-22　剪纸动画短片《济公斗蟋蟀》

图1-23　沙动画制作效果试验

一般是蓝色或绿色中的对象，再拍摄你所需要的背景，然后将两个画面叠在一起，将纯色背景清除掉，最后得到的合成画面，如今常用的视频编辑软件如Premiere都有此功能。随后，在视频编辑软件中，成片就可以编辑输出了。

此外，定格动画不仅仅是常见的偶动画，还包括了剪纸动画、折纸动画、沙动画等一系列通过手工制作和摆拍等手段实现的不同的动画表现形式。

1.4　动画短片创作流程

动画片的创作是一件非常复杂的工作，无论长片还是短片，都需要严格按照动画创作的一般规律和制作步骤，认真完成各步骤的任务，才能保证制作工作的有序进行并最终顺利完成整部动画片。

由于动画的种类繁多，每一部动画片在创作的具体细节上可能不大一样，但基本步骤都是一致的，即大体都要经过前期准备、中期制作、后期制作三个阶段。

1.4.1　前期准备

前期准备对于动画短片具有非常重要的意义，前期准备决定了一部动画短片作品在艺术成就上的高低，它是一部动画短片作品的灵魂，指引着整个短片制作的前进方向。由于动画短片的制作工序复杂，工作量巨大，需要耗费大量的时间、精力，科学、系统的制作流程和项目管理方式是在创作时需要遵循的，行业内已经有了一套成熟的制作流程，这套制作流程正是着重强调了前期准备的重要性。

整体而言，动画短片的人员安排、制作周期、资金使用、故事内容、视觉风格、镜头组接形式等这些核心要素都是在前期准备中完成的。以动画短片的剧本为例，创作者可以通过作品尽情地表达自己对生活、对世界、对人的理解和思考。动画短片的剧本，有的是讲述一个完整的故事，有的只是描述一个精彩的小情节，还有的只是表达一种情感或是艺术形式。没有什么形式才是正确的，也没有什么故事是错误的。无论是什么，编剧来源于生活，正是通过剧本，讲故事的人把生活变成了艺术，将生活抽象化、文字化，剧本通过对环境、角色的行为举止、心理活动以及语言表达的刻画和描写来讲述故事。总之，一份完善的前期准备就像施工的设计图纸，它承担着设计探讨和设计信息传输的作用。

1.4.2　中期制作

不同形式的动画短片的中期制作过程不尽相同，最常见的是二维动画和三维动画的不同。

第 1 章　动画短片创作概述

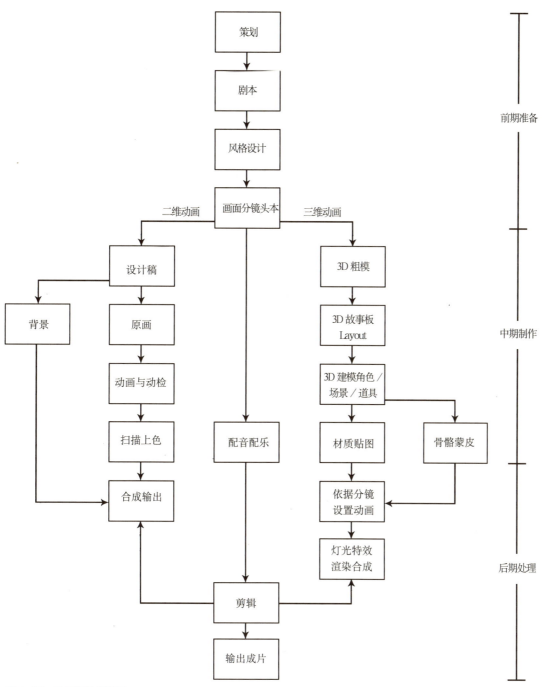

图 1-24　动画创作流程图

对于二维动画而言，中期制作就是根据前期的准备工作为每个分镜头绘制放大设计稿，依据具体镜头中的角色的动作、表情要求安排摄影表，设计原画和动画，并在检查原画及动画的完成质量情况合格后对其扫描上色。与此同时，场景制作可以根据设计稿具体绘制每个镜头涉及的背景画面。

对于三维动画而言，中期制作的内容主要包括角色和场景模型制作、骨骼绑定、材质贴图、角色动作调节、灯光的架设、渲染输出图片序列等工作。

图 1-25　角色设计图（选自动画短片《压力锅》）

图 1-26　角色设计图（选自动画短片《Polypous》）

图1-27 场景设计图（选自动画短片《燃烧旅程》）

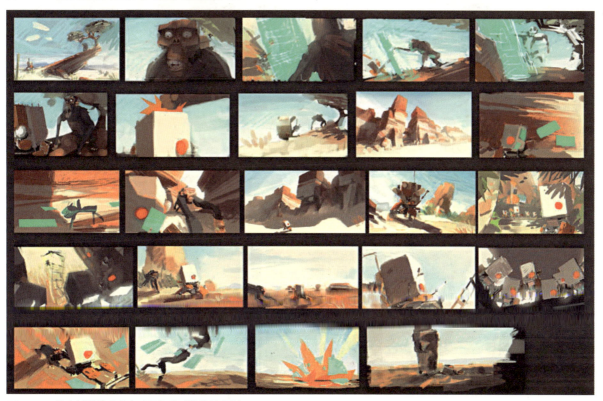

图1-28 故事板设计（选自动画短片《燃烧旅程》）

图 1-29 二维动画中根据分镜头绘制的放大设计稿

图 1-30 二维动画中角色动作设计

图 1-31 三维动画中角色建模和骨骼绑定（选自学生动画短片《折翼的纸飞机》）

图1-32 三维动画中场景建模

图1-33 三维动画中角色动作调节

1.4.3 后期制作

动画的后期制作是要把中期制作收集的素材按前期的方案进行组合，最终制作成片，主要包含了画面的渲染合成、声画的合成、剪辑输出等内容。从某种意义上讲，动画的后期制作各个环节是一个整合、协调、统一的过程，例如在剪辑输出这一环节中，我们除了注意镜头是否连贯外，还应注意各个镜头画面色彩与光影是否统一。只有整体协调统一了才能让观众在视觉上感觉连贯。如果把明暗与色调对比强的画面组接在一起，会让人感觉生硬，并影响画面内容的表达。当然，这项工作也可以运用专业的校色软件，通过校色来弥补不同画面的色彩倾向。

总之，这种利用后期合成软件，把中期制作生成的序列图片剪辑到一起，可以铺设声轨，形成完整的声画同步的动画视频，并且编辑结果可以马上回放的非线性编辑模式，大大地提高了动画制作的效率。随着动画制作技术的发展，后期制作越来越受到创作者的重视。由于它可以直接看到成片的结果，其重要性几乎可以和前期准备相提并论。

图1-34 三维动画中后期合成

1.5 动画短片创作的学习方法

动画短片创作，一般作为动画专业学生的必修课程，还是应该比较偏重于开发学生的潜能，要刺激他们心灵中的冲动，去创造、去探索。教师要注意在实践教学中对于学生智力的开发，以创造力的培养为中心，进行必要的基本技能的训练。我们的培养目标并不是让学生都成为动画大师，而是把课程教学本身作为一种手段，让学生在创作的过程中自由地发挥，尽情地宣泄内心的情感世界。

1.5.1 树立创作意识

艺术创作过程是对生活美的认识和创造。动画艺术作品要以它特有的方式反映现实生活，以视觉形象真实地表现主观世界和客观世界，这就提高了我们的精神生活的审美情趣。我们现在的动画短片的创作更应具有独特的个性和视觉审美的艺术风格、表现手法和艺术语言。

我们看到，国外一些有感染力的动画大师的作品都有着其独特的艺术个性，充分展示了自己的观念和才华，渗透着不同的意念，这些都在激励我们努力拓展动画美的蕴涵。广泛地从生活和文化中积累充实创作的灵感，形成自己的审美理想、情感风格以及独特的艺术表现语言，挖掘出符合自己感受的艺术风格，绝不能人云亦云，没有独到的表现内容，又没有超凡脱俗的形式，这样创作出的作品自然不能吸引视觉的关注，也不能感染人、启迪人。我们生活的当今世界，是信息飞速传达的时代，为我们提供了开阔视野的广大空间，可欣赏到更多更美的优秀作品，从中拓展思维，净化心灵，得到美的享受。

动画艺术既然是诉诸视觉艺术，就应满足视觉的审美需要，富于美感和鲜明的特性，无论是具体的，还是抽象的，都应给人以视觉的美感，

才能让人用心去体会、感受，满足不同心灵的精神需求。反之就会令人反感。这就要求我们动画创作者树立创作意识和创新意识，不断丰富自己的情感，以视觉的美感审视万物的发展和变化，选择出自我理想的表现方式，塑造出感人的动画艺术形象，使动画艺术作品具有深远的意义。

1.5.2 多看会看

要想创作出好的动画作品，一定要先学会看作品，而且要多看好的作品。如今互联网的飞速发展，使得我们观看国内外各大专业艺术院校的优秀动画作品变得非常容易。因此，尽可能多地与国际接轨，与业内专业人员交流沟通，是动画专业学生必须要做的事情。

在多看会看的同时，笔者希望学生自进入动画专业起就要做一个"有心人"。每人备一个小本子作为"资料库"，要求他们对自己平时看到的、想到的好的创意，好的表现手法，好的镜头组接等都作系统记录，等到自己创作动画短片时，可以快速地查找，以便取长补短。

1.5.3 研究生活

动画创作与生活关系密切，学生在动画短片创作上经常出现的问题无非是不知道创作些什么。究其原因，就是创作脱离了学生的生活。其实，艺术是生活的反映，生活有多广，艺术创作的素材就有多丰富。从生活的范围来看，学生的观察领域可由学校延伸至家庭乃至全社会。因此，让生活融入动画艺术创作，让动画艺术表现生活，是必不可少的条件和前提，在此基础上，学生才有可能创作出深具特色的好作品。

对身边的人、事、物，我们可以观察，对社会的重大事件，有时可以亲身考察，但受时空的限制，更多的事件对我们影响至深，却又无法亲身考察。在此情况下，如何认识事件的真相，认识社会的本真呢？笔者认为，借助资料，研究生活，无疑是认识社会、认识生活的重要手段，重要方法。

那么，如何借助资料，研究生活呢？首先，平时要注意收集资料，对资料进行分类整理，养成建立资料档案的习惯；其次，要养成记忆资料的习惯；最后，要懂得并善于利用资料。

1.5.4 苦练基本功

俗话说，拳不离手，曲不离口。常练习创作点东西，真正创作起作品时就会比较容易。相反，三天打鱼，两天晒网，就会力不从心。对于动画短片创作而言，如一分钟短片、情节创作训练等都非常重要，一定要在老师的指导下认真地完成每一个训练。但是，要想做出好的动画短片只凭课上的创作训练是远远不够的，在不导致负担过重的情况下，还需要大家自觉主动地进行一些适当的课外训练。

课外训练的形式多种多样，针对二维动画的主要有速写练习、平面软件使用练习等，针对三维动画的主要有建模练习、骨骼绑定练习、渲染器学习等。采用什么形式，学生可以自己选择，最好多和同学们交流并请老师指导。课外训练是课内训练的一种辅助活动，学生应主动争取老师的指导，积极投入到这项活动中去，并持之以恒，坚持不懈。这样，也只有这样，动画创作水平才能得到提高。

1.5.5 追求新意

创作作为一种审美创造活动，是一种复杂的审美认识和审美表现活动，同时也是一个从审美认识到审美表现，从艺术构思到艺术传达的过程。动画短片创作应强调具有个性特点。所谓个性，是在社会条件和教育影响下形成的一个人的比较固定的特性。它源自于对生活的独特领悟，和由之而生的特异的行为姿态。作品的内容和形式与创作者的创作个性密切相关，这是因为创作者通常都是以自己特有的生活经历、教育经历和个人气质作为创作的基础的。创作的原动力来自于一个人的心灵深处，来自于一个人的审美理想，而

这种审美理想的产生又一定受作者所处的特定时代、特定民族和特定的政治、经济、历史、文化背景的影响。艺术贵在独创，艺术的灵魂便是不同、差异性，这是根本中的根本。如果你只是一味模仿别人的风格，是绝不会有生命力的。模仿只是前提和准备，创新才是目的和本质，才是价值的真正产地。越是在这个复制的时代，独特的个性就越显得重要。一个有个性的艺术家总是从前辈没有走过或没有走完的地方走出一条属于自己的路，用独特的眼光寻找适合自己行走的方向，在无人问津的领域和地带独辟蹊径，这样的艺术才具有生命力。

1.5.6 提高自身素质

我们知道，动画创作是动画专业学生艺术素质的综合体现，这种综合性要求学生专业能力发展平衡，要求学生有足够的积累。这里说的积累既包括动画技法和艺术表现的积累，更包括生活、情感和思想的积累。有了足够的积累，才能找到创作的感觉，才会有创作的需要，才能知道怎样把自己听到的、看到的、想到的表达出来。

此外，动画专业的学生在运用动画技能、技巧时，除了把所学到的知识和技能，根据创作内容的需要加以运用之外，还应该大胆地进行创造，从而发展其美的创造才能，提高其审美的修养。

总之，提高自身的素质，运用自己独特的艺术语言表现自己的生活经历、体现出自己的审美意识是动画创作者孜孜不倦的追求。

图 1-35　学生三维动画短片作品《花与茧》

图 1-36　学生二维动画短片作品《你的肚子有多大》

思考题

1．请举例说明动画短片的特点有哪些。

2．试比较不同类型动画短片制作的异同点。

3．根据动画短片创作流程的三大环节，说明不同环节的作用。

4．试分析传统二维动画与计算机三维动画的技术特征与制作方法。

5．对于如何提高自己的动画创作能力，你有什么看法？

第 2 章 动画短片的前期准备

2.1 动画短片前期策划

动画作为一种特殊的艺术表现形式，从最初的构思到完整的作品需要非常复杂的制作过程，这其中饱含了创作者的心血。在开始创作之前，要充分做好前期准备，不要轻视它的作用，盲目地进入制作流程。动画创作的前期准备主要包含策划、剧本、风格设计、画面分镜头本等几大方面的内容。其中策划工作至关重要，它需要确定动画短片的制作内容、制作风格、制作时间及制作管理方式，确定剧组人员等，只有有了好的策划，才能为好的动画创作奠定坚实的基础。动画的前期策划包括制作层面和营销策略两大部分。

在商业动画领域，动画制作的前期策划就是在动画投入商业运作前进行的全局展望，前期策划通常包括受众分析、市场预测、市场定位、创意定位、资金定位这些部分。对动画受众的狭隘理解严重阻碍了中国动画的发展，"动画片就是给孩子看的"这一思想深入人心，导致市场上出现了大量以说教为主的动画，这样的动画完全丧失了动画这门艺术诞生的初衷——娱乐性。其实，通过分析国外成功的动画作品我们就能发现，优秀的动画作品是面向各个年龄阶层的。国内近几年上映的动画作品说明了动画作品本身有了好的质量也未必就能获得商业上的成功，市场的定位和营销策略也是同等重要的。商业动画在制作时，是艺术作品；而在制作完成之后，就是一件商品。如果没有准确的市场定位和完善的营销策略，这件商品是很难获得足够的回报、获得成功的。动画的市场定位和营销策略是与动画作品本身息息相关的，不能在动画完成制作之后才开始进行，而应该在项目开始之初，就做好相应的规划，然后在动画制作过程中同时进行。

在非商业领域，虽然动画制作没有涉及市场、资金、盈利这些问题，但仍然需要明确动画制作的目的、要达到的最终效果、成本分析、最终成品分析等，其实也就是项目管理学中的目标管理、范围管理、成本管理。目标管理需要明确这次动画制作的最终目标，这个目标应该是清晰的、明确的，最好是可量化的，尽量避免使用语意不详、容易产生歧义的形容词。范围管理就是要明确本次动画制作中必须做的部分和不需要做的部分，这样的管理有利于控制整体的工作量，保证动画能够如期完成。成本管理就是将这次动画制作所需要的所有成本都罗列出来，并进行适当的分配，以保证成本处于可负担的状态。

对于动画短片创作而言，完整清晰的策划书也是十分重要的。一份标准的策划书至少要包含策划思路、故事梗概、导演阐述、人员安排、美术风格、制作规格、进度安排、成本预算等几部分内容。如果是有某机构投资制作，还需要添加投资说明、风险分析、市场分析、竞争分析及政府的扶持政策等。

动画短片前期策划的一个重要内容就是组建团队，除非是艺术家的个人创作，一般商业短片也由分工不同的人员组成。前期策划中组建团队就是完成工作的分配计划，根据一开始构思的风格想象来寻找合适的设计与制作的工作人员。出于成本考虑，最开始可只找好前期的人员，例如导演、编剧、美术风格设计、角色造型设计、场景道具设计、动作风格设计、分镜头设计、音乐

音效设计等。

2.2 动画短片剧本创作

一部动画短片是由编剧、导演、人设、背景、动作、渲染、配音、音乐、剪辑等许许多多动画工作者合作完成的。但必须指出：编剧是生活、形象和美的发现者，又是将这三者统一起来的创造者，所以，编剧在整个动画艺术中的地位和作用是无人可及的。黑泽明说过："一部影片的命运几乎要由剧本来决定。"同样，对于动画短片来讲，剧本仍是"一剧之本"，担负着短片成败的重责大任。

剧本是用画面讲述出来的一个故事。剧本是叙事和造型的结合，画面和声音的结合，时间和空间的结合。剧本的内容和形式不同于其他的文学作品，动画剧本除了具有影视剧本的一般特点外，更强调剧本与"动画"这种特殊视听语言的完美结合。

那么，什么是动画剧本呢？针对动画短片来讲，其剧本在包含了动画剧本的普遍特性的同时，又具有怎样的自身特性呢？

动画剧本是用动画的思维方式和视听语言来讲述故事的一种文字表达。动画短片是动画片的一种，特别指时长在30分钟内的单集动画片。动画短片的种类繁多，甚至包括动画MV、动画广告等。大多数的动画短片都有一个共同的特点，就是形式独特。相对于主流商业动画片来讲，动画短片更强调形式，这是由于在实际的动画生产中，很多在短片中发挥自如的新颖的动画表现形式很难实现长篇的制作。因此，很多动画短片，又称"艺术短片"，更多地属于个人，成了艺术家们张扬个性的一种手段。

在动画剧本这一部分，人们常常讨论的动画短片主要指情节剧，也就是讲故事的动画短片。所以，动画短片的剧本在包含动画剧本普遍特性的同时，又具有自身最独特的特性，即"短"。

"短"也是有长度的，剧本的构思方式也是不同的。一般来讲，3分钟以内的短片必须突出"制造悬念"和"抖包袱"，5~10分钟的短片适合讲一个有"起因"、"经过"、"高潮"、"结果"的完整的小故事，20~30分钟的短片则可以作为一个小的"影院片"来处理了，情节更加复杂、曲折。

很多短片创作者过分注重外在表现形式，却独独在剧本创作这一环节"吝惜"功夫，总是期望依靠独特的形式骗取观众的注意。这种做法是十分错误的。如果没有过硬的剧本来为短片打好基础，后面的工作就没有意义了。形式是为内容服务的，一个形式大于内容的片子远没有内容取胜的片子让人记忆深刻、历久弥新。

2.2.1 动画短片剧本的特点

2.2.1.1 与真实生活保持一定的距离

动画片，时时刻刻都在不断地通过画面的表现来提醒观众，这只是一个虚幻的世界，但是它又使得观众不自觉地融入这个虚幻的世界中，这就是动画剧本的魅力。

曾经赢得奥斯卡最佳动画短片奖、第三届洛杉矶国际动画节一等奖以及美国电影协会蓝带奖的动画短片《锡铁小兵》是皮克斯于1988年制作。故事讲述的是一个小孩子经常破坏玩具，但是有个锡铁小兵并不像那些被吓坏了的玩具一样躲在沙发下面，他知道自己的责任是让自己的小主人开心地笑，而不是伤心地哭。该片是《玩具总动员》的创意来源，以一个玩具的视角去观察它们的主人——孩子。观众在感受编剧对故事独具匠心的设计时，可以认同玩具的观点——这些孩子就是魔鬼，也可以很快从玩具的角度跳出来，孩子仍然是孩子，玩具永远是玩具，这才是真实的生活。动画短片剧本是"创造真实世界"，它其中的一切都是不存在的，与真实世界保持一定的距离，给人以空间感，但是它又是在自己的空间中创造着一个真实的世界，使人相信其中的所有事物。

2.2.1.2 更具有自由想象表现的空间

动画短片剧本在构思上所具备的自由表现空间是其他剧本所无法比拟的。以下几点就是这一特点的体现：

第一，动画剧本在事物的表现上更加夸张但不失真实。

在动画剧本中对于事物的表现，可以完全以真实世界为基础，通过艺术家的思路去表现和夸张，甚至打破某些定律，而不再简单地遵循真实世界中的各种规律。以动画短片《超级肥皂》为例，抛开其要讲述的道理，单以"肥皂洗衣"这一表现手法为例，即可感受到其夸张而又不失真实的特点。"肥皂"具备去污功能这一特点在片中被真实地再现，然而作者在片子中并不仅仅是简单地表现"肥皂"如何去除衣物上的污渍，而是大胆夸张地将衣物的颜色完全地去除，瞬间洗涤为纯白色的，这一点就是动画剧本在编写时可以完全体现其自由的地方。试想，在实拍影片中，无论如何是不会出现这样的剧情的，因为真实世界中物体的特性已经决定了这一点，使其表现力无法达到希望的效果。

第二，拟人化的表现，使万物都具备了生命。

在动画片中，任何事物都是可以具备生命的。它们的"人"的特性都是通过剧本的故事来表现的，在这一点上，已经不再是简单地为猫狗赋予人性，更多地是为人造物赋予了生命。例如 The Cars，制作者为"汽车"这一人造物赋予了鲜活的生命，使不同的汽车具备了各异的性格特点，使其真实地活在影片的世界中。而在实拍影视短片中，汽车是无法获得真正的生命的，它也不可能将喜怒哀乐通过丰富的外形变化表现出来，最多只不过是让它有个会"思考"的电脑而已。

第三，空间的转换更加自然，可任意连接不同的时空。

在真实世界中，不同时空的切换往往会造成比较大的麻烦，尤其是在一段故事中表现两个相距很远的空间中的事物的相互关系，是会受到非常大的限制的，比如"透视"这种视觉效果。然而，在动画片中，这种不同空间的表现则不受真实的影响，可以很自然地体现。还以《超级肥皂》为例，影片中大量的片断都是将多个空间和层次的事物压缩到一个画面中进行表现，但并不失美感。

试想在一个实拍影片中，画面的上部是一个视角，而画面的下部又是一个视角，那画面的中间则该如何进行连接呢？

2.2.2 短片剧本的主题思想

短片的剧本创作是一个十分痛苦的过程，无数次的"灵光闪现"、"脑力激荡"，无数次的"推翻重来"，在这个过程中，最重要的是要做到"创作源自人生阅历、生活积累"。编剧创作是一种个性较强的工作，不同的人有不同的思维习惯和创作习惯。作为编剧，在创作时要深入生活，品味生活。当生活的美好撞击了自己的头脑时，编剧就应该确定自己想编的故事的类型，是幽默类型的还是讽刺类型的，是情感类型还是科幻类型的等。大体的方向一定要确定，否则会漫无边际，不知所措。

知道自己要编一个什么样的故事了，一个又一个的创意就开始出现了。那么，用什么来检验每一个创意的优劣以确定是否可以开始剧本写作呢？建议考虑以下几个问题：①为什么要写这个故事？②是否必须讲述这个故事？③为什么要花上一个月的时间，用至少万字来讲述这个故事？如果心中无法回答这些问题，那就放弃这个剧本的写作，因为这个创意肯定不是最令你满意的。只要有了真实的生活感受，发现主题就不是什么困难的事情了。

任何影视作品都要传达一定的主题，动画短片也是如此，主题思想是全片的灵魂，动画作品中的角色都会在某种主题的指导下进行行为。凡是优秀的动画剧作，都有一个独特的、富有新意的主题。上海美术电影制片厂于1980年摄制完成的二维动画短片《雪孩子》就是典型代表。短片把科学知识和丰富的想象结合起来，把助人为乐、见义勇为的主题，形象地、自然地展现在观众面前，感人至深。

关于主题的概念，高尔基说过："主题是从作者的经验中产生、由生活暗示给他的一种思想，可是它聚集在他的印象里还未形成，当它要求用

形象来体现时,它会在作者心中唤起一种欲望——赋予它一个形式。"这就是说,主题是和有血有肉的生活紧密相联的,是和生活中具体的人和事相联系的。

动画短片的主题尽管简单鲜明,但其特殊的创作情境也使得动画短片中经常出现人类故事中的永恒的主题——爱、成长、警示等。这些人类都有所感悟、有所体会的寓意常常隐藏在我们所观看的动画中,使我们为之欢快、悲伤、触动。

爱的主题:爱是人类永恒的话题,爱是人类最为珍惜也是最基本的情感,它贯穿在人生命的整个过程之中,让每个人都有为之触动的瞬间,具体来说,爱又可以分为友情、亲情、爱情。

友情的宝贵及纯洁常常是动画片着力渲染的部分。值得注意的是,往往动画短片中更多的是通过人与动物之间的相互帮助来表现友情的美好寓意,而不是我们平时生活中一般所谓的人与人之间的友情。例如英国动画短片《远在天边》讲述的就是一个小男孩因萍水之情帮助一只小企鹅渡过重洋回到自己的家,其中一人一动物两个主体的相处点滴既引人发笑又打动人心,片尾两个角色的拥抱无疑感动了许多观众。

亲人给予我们的情感毫无疑问是我们降临于人世所最先体会、感悟到的。我们的父亲、母亲,将他们的爱无私地奉献给了我们,同时他们也是我们在这世上最亲密的人。亲情,永远是最触动人们且永远都表现不完的主题。例如在波兰的动画短片《父与女》中表现的就是女儿在湖边一次又一次地等待迟迟不归的父亲的故事:女儿从一个小女孩逐渐长大,为人母,再老去,已苍老的她依然每日在湖边等待,直至湖水干涸,她来到沉睡在湖底的小船边,躺在小船里,就像躺在父亲暖暖的臂弯里。为这最后一幕及父女间深刻的情感感动的人数不胜数,即使这部动画短片距今已将近十年,却依然被奉为经典,作为亲情主题的典型案例。

爱情的主题在文学与艺术中都是出现频率最高的主题之一,无论是爱人被迫分离却依然铭记对方,还是有情人经历重重磨难终成眷属,始终是人们对于美好感情的一个持之以恒的向往。例如获得奥斯卡最佳动画短片奖的《丹麦诗人》,短片中充满了奇迹、巧合与偶然的爱情,打动了无数观众与评委。

成长的主题:几乎所有的动画短片都传达了成长的主题,有的隐晦,有的直白。只要动画短片中有角色的存在,成长的主题就不会停止。成长是每个人从小到大必会经历的人生历程,它有时候意味着妥协,有时候意味着取舍,有时也意味着在精神层面上的思考与提升。所有人在成长中感受到的退缩、不确定、努力与喜悦都被捕捉再放大到动画短片中,使观者得到了"感同身受"的体验。

警示的主题:随着时代的变迁,动画短片的创作者们不再仅仅满足于表达自我情绪,更多地开始注意到社会和生活中的不公平现象,并力图通过动画短片的形式使人们得到警示与启发。例如近些年来炙手可热的环保问题,许多动画短片就通过各种不同的小故事,或搞笑,娱乐性十足,或深沉,透着哲理,达到警示的作用。

在有了明确的主题后,要做的就是挖掘主题了。主题要单纯但不能单一。一部作品中,除了主题之外,还可以有一个或几个次要主题,即副主题。在副主题的表现上下功夫,可以改变主题单一的面貌。

在挖掘主题的同时,一定要注意对观众感情的调度。观众的心理特点、观赏需要随着年龄的变化和性格的差异产生区别,一部片子是针对哪个部分的观众,创作者在最初构思的时候就应该心里有数。那么,如何才能很好地把握观众的感情,使观众哭和笑呢?这需要编剧的调度。

由于侧重于展现创作者的创意及个性是动画短片的独特性质,动画短片不仅在表现形式上不拘一格,追求风格化、个性化,在表达的主题方面,也倾向于强调自我,因此,创作者在挖掘主题的同时,切记不可过于沉浸于自我情绪中,惘然不顾观众的心理感受和普世的价值观,表达的主题

要做到顺畅、自然，符合情节的发展，不可一味追求主题的表达而"强掰"剧情。

表达好主题，首先就必须突出主题。此处所说的"突出"二字，并非强调要处处都把主题"晒"出来公之于众，而是强调不可在创作的过程中有所混淆，使得主题混乱如麻，丝毫抓不住头绪。作为剧本的创作者，自身应该明晰主题，并且使其在剧情进行中逐渐强化、清晰。依然用以上提到过的动画短片《父与女》作为例子，全片通过一对父女、单车和路这几样东西，串起了一个小小的故事，简单、温馨却又感人至极，强调了个人终其一生对情感的渴望与执着。从始至终地忠于主题，并一步步强化突出，才能使得主题刻骨铭心。

表达好主题，其次要做到含而不露。含蓄地表达，并加以逐步地强化推进，才能够使得观众有一种自我领悟的奇妙感受，得到想象的空间。最为忌讳的便是开门见山、直奔主题，这样只会导致观众产生一种对于"教条"的反抗情绪。如《回忆积木小屋》这个动画短片，导演加藤久仁生讲述的是一个安静平凡的故事，以回忆和老人孤独生活的现状作为主要情节，在这一段包含衰老与少年的时光里，我们一点点地感受到了那种人生匆匆、转瞬即逝的悲伤，在现实—回忆—现实的回忆幻想中产生了共鸣，感慨无限。这便是含而不露、逐步强化的厉害之处，在短短的十几分钟里，创作者能够让观众产生共鸣，理解他的表达，感触他的感动。

德国古典文学家莱辛针对戏剧理论说过："要用道德行为和崇高的思想感情来感动观众。"确实，美国动画电影深受世界各国观众的喜爱，其实它所表现的内容只是爱、生命、勇气、友谊等，这些看似平凡但能顺理成章地用大气势、大手笔进行宣扬和完美。可以这么说，如果抛开修饰美国动画电影的种种外装，那就只剩下一个赤裸裸的灵魂：人性的真、善、美。这说明最人性的表现、最美好的心灵最能打动观众。

言之无物的作品，即使形式再绚丽，至多能给人感官上的刺激，不可能真正打动观众。只有你倾注心血，从生活中去发现、获得独特的主题，才会激发起你一吐为快的创作热情，才会写出具有你自己的个性色彩的剧作来。一部影片的主题是支撑它的最重要的一股力量。

2.2.3 短片剧本的情节结构

很多人都有这样一种观片经验：当我们试图回忆曾经看到过的某部影片时，可能已经很难完整地记起影片的人物关系了，但往往还能记住影片中的情节。由此可见，情节是故事发展的过程，在剧本中的价值是至关重要的。

高尔基在继承前辈情节观的基础上，对情节理论作了唯物辩证的发展，为情节下了个著名的定义。他说："……情节，即人物之间的关系、矛盾、同情、反感和一般的相互关系——某种性格、典型的成长和构成的历史。"

动画剧作的情节一般有开端、发展、高潮、结局等基本环节，有的还有序幕和尾声。这和剧本的结构形式相互照应。剧本的结构是编剧根据要表现的内容和主题内涵对各种角色和事件以不同的主次关系进行安排，常见的剧本结构有戏剧式、散文式、小说式等。

在剧作中，以戏剧冲突为基础，以"起"、"承"、"转"、"合"为格局的戏剧式结构形式，被称之为传统的电影结构。这种结构形式应用得非常普遍，动画编剧们运用动画语言，采取这种传统的戏剧式结构，创作出了一大批名片佳作，如迪斯尼的《人猿泰山》、《海底总动员》，英国的《小鸡快跑》、《人兔的诅咒》以及中国的优秀动画片《哪吒闹海》等，这些动画影片都以很高的艺术价值载入了世界动画史册。

在剧本结构中，连接不同情节的是不同的情节点。悉德·菲尔德对情节点的解释，共有三点。第一，它是一个事件；第二，它把故事转向另一方向；第三，它把故事向前推进，直至结局。

举个例子，动画电影《狮子王》中，大概出现了五个故事。这就是：①小王子辛巴的诞生，

狮王穆法沙的弟弟刀疤觊觎王位，心生罪恶；②小辛巴探险遭受围攻；③刀疤欲害辛巴未遂，穆法沙救子被害；④辛巴侥幸逃命，逐渐长大；⑤辛巴回国拯救子民，夺回王位。正是"诞生"、"遇险"、"被害"、"生还"、"复仇"这一系列的"情节点"成了新的事件，新的转折，新的推进力，将情节推向高潮，直至结局。在情节设置上下功夫，努力创造出新鲜、生动的细节，是我们创造出好作品的最重要的途径之一。

由于情节展现的是事件的内在联系，所以，设置情节时，一定要从故事的完整、连贯以及故事的开端、发展、高潮、结局等方面进行考虑。

其实，动画长片与短片最大的一个区别就是长度的限制，因而在相对而言短得多的时间里想要讲好故事就成了短片剧作的最大难点。必须明确的是，由于片长较短，所以短片的故事需要更加精练，要表现的内容也需要更加鲜明，力求在有限的时间内取得最好的表现效果。因此，动画短片情节模式需要更加精练，仅保留最不可少的部分。

对于独立制作的动画短片来说，一般会有一个突出的主题及浅显的概念，一个随着时间越来越加剧的冲突，一至两个角色、一至两个场景以及一些至关重要的道具，因为通常情况下在有限的片长内不适合表现太深邃的主题，而同样的原因，多角色、多场景以及多个冲突交错可能会让观众迷惑而抓不住重点。此外，与长片的"缓缓道来"不同，动画短片也力求在开始不久的一段时间内就将片子提上一个兴奋点，点明角色、目标与冲突这三个要素，以便更好地使用接下来的篇幅去表现更丰富的内容。入围奥斯卡最佳动画短片的《饥饿的黄鼠》就是典型的代表：主要角色就是一只饿肚子的黄鼠，场景就是一处田野间的泥土路，冲突就是它想尽办法从路过的车上弄东西吃而附近的其他动物总来抢它弄到的食物，简单明了的元素给接下来跌宕的情节设置与细腻的动画表演留下了充足的空间，而开场仅30秒就点出了黄鼠想吃路过车上的东西，接下来就有足够的篇幅去表现之后一次胜过一次的冲突了。

以《饥饿的黄鼠》为例，动画短片的"历程"可以这样归纳：①开场亮相：在开场就介绍片子的角色与场景环境，观众应该立刻能抓住角色的特点，如片中的黄鼠在开场就从地下钻出，进入田间土路这个场景里，观众已经明白了它可以刨地这个它所独有的特点；②兴奋时刻：发生某些事情后，角色有了想要追求的目标，片中的黄鼠就在此时看到了路过的车上满载着各种水果，心里打起了主意；③不断升级的矛盾冲突：在角色向目标挺进的时候出现了阻碍，而且这个阻碍还在变得越来越大，对角色来说，越来越棘手，当黄鼠第一次尝试得到了胡萝卜之后正得意的时候，就被一只松鼠抢去了，此后虽然每一次黄鼠的努力都换来了更多的水果蔬菜，但是有了更多的动物出场和它争抢食物，结果它一个也没吃到；④危机：这个阶段角色处于最低谷而阻碍却最大，此时角色会做出一个决定、理解一个问题或者学到某些事情，片中的黄鼠此时刚得到满满一车的水果蔬菜，它沉浸于满足的喜悦中，在果蔬中起舞，却有一只乌鸦飞下来抱住了它身下的西红柿；⑤高潮：角色在高潮时直接面对障碍本身，冲突处于最大化，角色必须有所行动，此时的黄鼠愤愤地起身赶走了乌鸦；⑥结局：点明角色是成功或是失败了，黄鼠正要享用一地的蔬果时，一群乌鸦飞来将蔬果全都抢走了，黄鼠恼羞成怒，砸坏了路牌，却因此导致一辆运奶牛的货车爆胎，它自己也被奶牛压在身下。

图2-1 动画短片《饥饿的黄鼠》

第 2 章　动画短片的前期准备

图 2-2　动画短片《裸体哈维闯人生》

虽然说以上所提及的短片剧作模式得到了许多短片作者的认可，但是动画短片本就是自由的创作，在规则之外还有很多饱含想象力的探索与尝试。从历年来入围奥斯卡最佳动画短片环节以及近些年昂西动画节的许多短片中也可以看出，许多充满想象力的新的叙事手法也颇得人们的认可。早在 1952 年，著名动画先驱诺曼·麦克拉伦就以一种寓言式的叙述方式辅以真人定格的拍摄手法制作了"实体动画"；多年后，又以一部寓言式的德国短片《平衡》也摘得了奥斯卡最佳动画短片奖；进入 21 世纪以后，随着动画制作成本的降低及手法的普及，更多的人投入动画短片的制作，而我们看到了更多更具表现力的故事。

获得第 76 届奥斯卡最佳动画短片奖的《裸体哈维闯人生》就是一部另类的片子，一反"短片不说话"的常态，导演不顾场景数量、情节点设置等约束，使得观看全片就如同听一位老者讲故事一般，各个精致的黏土场景画面随着观众听到旁白后的想象来到观众眼前。没有强烈的戏剧化的情节冲突，全片不紧不慢地将一个普通人的一生向观众缓缓道来，其间看似平淡的大事小事，却在不经意间给彼此经历各不相同的观众们带来了不同的感受。短片的导演亚当·艾略特在谈及这个故事的创作时说到，他从来不去考虑什么剧情模式或者三幕式结构，他只是一遍又一遍地在闲暇的时候，例如每天回家的路上，去构想这个角色的性格、经历以及其他各种细节。

2.2.4　短片剧本的角色设计

一个动画剧本的完成，主要包括三个方面的工作：人物，情节与结构。说起来是非常简单的，但落实到具体的剧本写作上时，就会出现许多的问题。特别是当剧本发展不下去的时候，需要重新梳理一下整个剧本的想法。建议首先考虑：是不是主要角色出了问题？因为角色在剧本写作中处于最重要的位置，这个角色是什么样的，他遭遇到了什么事，他是怎么处理他的困境的，这如同一个连带反应，决定着剧本情节的走向与结构上的起伏。

不管编剧设计的情节多么复杂，涉及的社会问题多么深刻，首先还是得有一个立得住的角色。动画剧本创作的根本就是塑造角色。主人公是惟一的，它是矛盾的中心。剧本的三个最基本元素可以说就是角色、角色的目标与冲突。

小贴士：
一个故事就是有人热切地想得到什么而却有着极大的困难与阻碍。

——剧作家 Karl Iglesias

由于角色就是故事关注的核心，是故事讲述的主体，因此我们在观看影片的时候，通常最关心的也正是小红帽们或者白雪公主们的安危。角色的目标是得到一个事物，也许是公主、财宝、心爱的女孩或者是抽象些的对于自我的认同感等。冲突则是挡在角色与他的目标之间的阻碍，这些阻碍可能有三种：一是角色与其他角色的矛盾，如 2010 年奥斯卡最佳动画短片提名作品《老太与死神》中，死神与医生之间的争斗就是此举的经典；二是角色与环境的冲突，如年轻的澳大利亚动画师卢克·兰德尔的独立动画短片《抵达》中，小机器人与提供自己能量的电源及电源线之间的依赖与阻碍的关系，片子虽然短小，却配合音乐将这里的矛盾表现到了极致；三是角色关于自身

的挣扎，相比较普遍的前两种，关注这方面的故事少一些，不过仍然有法国动画短片《精神分裂症》这样让人眼前一亮的作品，片中主角陷入了与自己偏移91厘米的尴尬境地中难以自拔，以动画形式演绎这种让人难以想象的心理症结确实再恰当不过了。把握住了角色、目标与冲突，即奠定了故事的基础，接下来就是为它添砖加瓦，丰富故事内容。

设计角色最重要的就是对生活要细致观察与经常总结，尽可能展开多方面的想象。当然，不管怎么漫无边际地想象，角色塑造总有一个基本原则，任何角色在形态上都是"现实生活中的人"。

图2-4　动画短片《抵达》

图2-5　动画短片《精神分裂症》

要想设计好角色的性格，必须写好角色之间的关系，即将角色放到矛盾冲突中去表现他们的性格。具体来讲，应把握好以下几点：①通过足够的行动，表现角色多方面的性格。②把角色写得真实可信。③运用精练的笔墨写出丰满的角色形象，平中求奇，奇中见巧。④要严格按照角色设定来创作剧本。

2.2.5　短片剧本的写作要求

所谓"文学剧本"，就是影视艺术作品的文字依据，它是影视编剧用文字表述和描绘未来影片内容的一种独特的文学样式。其独特性表现在它既服务于影视创作，同时又具有独立的可读性。

文学剧本是影视艺术的基础。一部动画片的创作，首先是从文学剧本创作开始的。文学剧本不仅是全片创作的第一道工序，更是导演和其他动画创作人员再创作的依据，直接关系到未来影视片的成败。尽管在编剧手中，剧本里的"屏幕形象"还处于用文字表现的阶段，但它已经不同

图2-3　动画短片《老太与死神》

于小说或戏剧,而是具有极强的"视觉转化能力",能独立描绘出鲜明的生活图画。因此,文学剧本虽然是文字的,但却是文字分镜头台本的叙事基础、声像的支柱、审美的根基。

范例:文学剧本(节选自科幻动画电影《小翔历险记》)

1. 引子 家 内景

小翔目送爸爸的车开走后,兴奋地拉开了抽屉,从里面拿出一张纸条和虚拟网络连接系统。他把装备带到了头上,坐在了电脑前。

2. 电子登陆港 日 外景

电子接线员:欢迎您来到国际互联网世界,请您先站到身份识别器前进行身份识别,谢谢。

小翔带上了可以连接自己大脑信息的生物接线器,接着输入了父亲的账户和密码,这些数据,是他从父亲的笔记本中偷偷暗记下来的。

电子接线员:您的身份已识别,通过系统安全检查,属合法用户,谢谢您的合作。3秒钟内,我们将为您接通虚拟世界。现在进行神经系统连接,连接完毕。

这时,小翔突然间感觉到自己的身体一下变轻了,随着一股风飘进了隧道。

电子接线员:您现在已进入国际互联网世界,在以下时间内请您遵守虚拟世界的法规,并祝您过得愉快。

小翔紧了紧手腕上的通讯器。他踩在一个涡轮空气滑板上,从登陆平台一跃而出。

小翔:开始了!

启动空气滑板。此时,他的整个身体被空气滑板托起,悬浮在半空中,他感到风在耳边呼呼吹过,头发不停地飘动。小翔从工具停泊区中驶出,一个壮丽的虚拟世界展现在他眼前,各式各样的架空高速路在三维的世界中穿行,编织成绚丽的信息网,连接着无穷无尽的虚拟站点。高速路上,穿梭着五颜六色的浏览飞行器,向着各自的目的地飞速前进中。

X-130:小翔,虽然你使用了你父亲的账户,但根据程序设计,我依然有权力对你实施管制,并保护你不受到威胁。

小翔:哈哈,我早想到你会这么说!系统,我是影标X-01,关闭浏览器附件X-130。

系统:身份确认。影标X-01,关闭X-130进行中。

X-130:不可以,你这样太……(声音渐渐消失)

系统:关闭完成。

小翔:好的!系统!谢谢!

此时小翔的心里非常激动,摆脱了X-130的束缚,他终于第一次可以自由自在地游览虚拟世界了。小翔低下头,望向下面的空间,那里也是一个浏览器停泊区,停泊着多人用浏览器。在他看来,那些只不过是家长控制孩子的有力工具,不但速度慢得像爬虫,而且只能在规定的空间中行驶。他早已腻烦了这种有家长管制的墨守成规的浏览方式。

两旁的站点在呼啸声中飞速地后退着,小翔看着下方空间中在公路上"爬行"的"家长管理"浏览器,他得意地操纵着空气滑板,划出一个优美的O字。远方,一个醒目的标题站点出现在视野中,无数的浏览器进进出出,那就是他此行的惟一目的地——虚拟游戏世界。

小翔迫不及待地将空气滑板停在停泊区位上,纵身跳下,然后飞奔进站点。

游戏站内,正在展示最新虚拟互联游戏——《星际大战》的完整版本,炫目的效果,新奇的玩法,吸引了全世界玩家的目光,当然小翔也不例外。他等待这个游戏已经好久了,记得上一次跟爸爸来这里已经是半个月前了,那时这里还在展示这个游戏的试玩版本,但那些惊险的探险历程,华丽的招式,牢牢吸引了他的心,也使他记住了游戏正式发行的时间,正是半个月后的今天。

系统:欢迎您进入游戏,现在进行游戏载入,已完成30%……50%……

小翔:快!快!快!哈哈!

……

小贴士：

在真正写剧本之前，在内心就要有一个故事大纲，勾勒出故事的大体构成，在写之前故事就应该是经过推敲的，可以不用很深入，但是要有故事梗概，在写完故事剧本之后，还要不断改进、不断完善。

动画短片的剧本在写作规范上较之长片没有过多的区别。剧本的格式要求主要有两个方面：明确地分场景和有镜头画面意识。明确地分场景是说在撰写剧本内容时，首先根据场景变化区分段落，每个场景都需要标明特定的场地，如操场上、花园内、车站旁等，都需要标明特定的时间，如日景、夜景等。有镜头画面意识是说剧作者要用画面进行思维，把故事内容视觉化地呈现。视觉化呈现必须通过角色动作、角色对白、美术效果等来实现。下面是一部动画短片《心愿》的完整剧本，从中我们不难了解到动画短片剧本的写作要求。

范例：动画短片《心愿》的文字剧本
第一段落

大字幕：心愿

外景：深蓝的夜空

一束粉色的光芒旋转着聚向屏幕的中心。一颗新的粉色的星星诞生了。她慢慢张开眼，眨啊眨地。不多时，就伸开了手脚，还扭啊扭地。镜头逐渐推进定格在小星星身上。

第二段落

内景：一间小屋里——夜

身着长裙的妈妈侧坐在床边给宝宝讲故事，宝宝手捧着一本厚厚的故事书，正在津津有味地听着星宝宝的故事。

儿子：星宝宝真漂亮！

妈妈：宝宝也很漂亮！夜空中最漂亮的星星是流星，它是流动的火焰、美丽的彩虹！

儿子：哇哦。

妈妈：见到流星的人是最幸福的，在流星划过夜空消失前许下心中的愿望就一定能够实现。

儿子：那我也要许愿啊！

妈妈：是什么呢？

儿子：就是永远和妈妈在一起啊！

妈妈：嗯，亲亲宝宝。

妈妈：乖，快睡吧。

妈妈离去了，宝宝满足地闭上了双眼。镜头推向窗外，一个粉色的小星星正在偷偷地听故事。

小星星：啊，妈妈。

第三段落

外景：梦境中——白天

小星星飞向宝宝，向男孩招手。宝宝好奇地追着小星星奔跑，小星星伸手去拉宝宝，邀请他到天上玩耍。宝宝开心地和小星星一起飞向天空，快乐地游戏。现实中，宝宝和小星星正同做一个梦。

第四段落

外景：深蓝的夜空

小星星欢蹦乱跳地来到小屋上空等待着新的故事，却看见宝宝坐在门口伤心地哭泣。

小星星：啊？

儿子：（呜呜……）流星啊，你在哪儿啊！快来救救我妈妈啊！不要让她生病。

内景：一间小屋里——夜

妈妈生病了，躺在床上，宝宝依偎在床边，焦急地望着妈妈。

儿子：妈妈，水开了，我去给您冲药。

妈妈：别烫着。

儿子：妈妈，吃药吧。

妈妈：好孩子，妈妈会好起来的。

儿子：妈妈，不要离开我。

第五段落

外景：深蓝的夜空

小星星在天空中四处张望，寻找着流星。

小星星：我得赶紧找到流星。可是最漂亮的星星在哪儿呢？

小星星：阿姨，阿姨，您真漂亮，您一定是流星吧！

彗星：我不是流星，我是彗星。

小星星：那您能帮我找到流星吗？

彗星：我可没空理你，我要赶去参加舞会。

小星星：可是，我需要她的帮助，求求您了。

彗星：你这小孩真烦人！快走开！

小星星：叔叔，叔叔，恒星叔叔！

恒星：小家伙，你叫我干什么？

小星星：您知道流星在哪儿吗？

恒星：流星？真晦气！你有钱吗？没钱的话还是算了吧！

小星星：求求您，我需要她。

恒星：去去去，没钱还想找我！

小星星：呜呜……呜呜……婆婆，我要找到流星帮宝宝救妈妈。

月亮：孩子啊，只有我们死后从天上掉下去才会变成流星的。

小星星：不！宝宝不能没有妈妈！

月亮：孩子……

第六段落

外景：深蓝的夜空

小星星躺在云朵里，翻来覆去睡不着。

小星星：我该怎么办啊？（喃喃自语）

内景：一间小屋里——夜

妈妈睡着了，宝宝趴在床边也睡着了，嘴里还喃喃自语着。

儿子：妈妈。

外景：梦境中

小星星流着泪拉着宝宝的手，宝宝凝视着小星星，突然间小星星消失了。

内景：一间小屋里——夜

宝宝从梦中惊醒。

儿子：啊！（惊醒）

宝宝急忙跑下楼梯，跑到院子里，向天空望去。

外景：深蓝的夜空

小星星站在云朵里，坚定地擦干眼泪。

小星星：妈妈……（喃喃自语）

突然，小星星纵身一跃，从天上跳了下去，一瞬间，她感到自己的身体燃烧了起来，非常地热。她渐渐失去意识，感到自己变得轻了，四周充满了光芒，她仿佛看到了小男孩一家和自己的妈妈。她消失在夜空中。地上，宝宝许下了心中的愿望："愿天下所有的妈妈都健康！"（完）

综上所述，剧本、剧本，一剧之本。相对于强调表现形式的"艺术短片"来讲，讲故事的情节性动画短片则更强调剧本。一部动画短片除了新奇的表现手法、绚丽的视觉效果、震撼的音乐冲击外，最重要的是剧本。什么样的故事、什么样的角色、什么样的对白能在很短的时间内抓住观众的心，则是剧本创作的核心内容。构思故事内容的时候最好不要脱离你的认知范围，选择自己最熟悉的、最能够把握的题材。故事素材可以从个人生活体验、采访他人经历或查阅文字资料中得到。故事内容一定要能够吸引观众，引发观众的兴趣，无论是哀怜、同情还是幽默、感动，最好能够引起共鸣。最好能在故事的结尾出现逆转情况，使结果在"意料之外，情理之中"。

动画是一项"赋予生命"的艺术创作，动画的内容要有夸张的形式、丰富的想象、极强的艺术表现力。尽管动画短片的剧本也包含小说或戏剧剧本所必备的诸如主题、人物、情节和结构等要素，但是由于动画造型、动画表现这些特征的存在，动画短片的剧本又不同于其他。动画短片的编剧应该更注重用动画语言讲故事。如何运用动画的特殊手段来创作一个好的剧本，始终是一个动画编剧永恒的话题和不断的追求。

2.3 动画短片美术设计

随着科学技术的不断发展，动画短片的表现内容和表现形式越来越丰富，呈现出了各种不同的美术设计。已有的动画片的美术设计可以说是多种多样，让人眼花缭乱。一个动画片的美术设计，通俗地讲，就是通过一个什么样的形式和样子来讲编剧要讲的故事，使抽象的文字性的剧本具象化。一个片子的风格需要与作者要表达的思想和讲述的故事相关，合适的美术设计能使片子要表达的内容更加鲜明，更加深入人心，相反，不合

图 2-6　法国动画短片《平原的日子》

图 2-7　荷兰动画短片《火车司机》

适的美术设计也会使片子看起来不舒服或者达不到好的表现效果。

2.3.1　美术风格的设计

当人们第一眼看到一部动画片时，往往不能马上准确地了解其表达的故事内容，但却会对动画片的美术设计风格留下深刻的视觉印象。这种视觉印象经常左右受众的心理，成为观众能否继续看下去的一个重要标准。由此可见，美术设计风格对于整个动画片来讲，起到了决定成败的作用。确立一部动画片的美术设计风格，不是仅从作者的个人喜好出发，而是还要受到故事内容的制约。每一部动画片都以其特定的风格样式、特点、不同的视觉效果给观众不同的感受，甚至不同地域的动画片的风格也有所不同，这和世界各地区、各民族不同的文化历史背景是密切相关的。

美国的迪士尼风格和日本的动画风格就是截然不同的两种文化背景下的产物，比如在画面风格上，美国动画的线条偏向简单硬朗，不啰唆，人物描绘写实，突出肌肉和骨骼，活泼生动，富有趣味性，人物个性鲜明，日本的动画则要相对柔和，画风较复杂，画工精细且倾向唯美，并注重细节描绘。在用色方面，美国动画喜欢用大的色块，看起来很粗犷；日本的动画则用色多样，比较活泼。日本动画很明显地具有东方小巧的气质，运用情感的纠葛和架空的世界来叙述和塑造故事和人物，并用大量的效果来烘托气氛；而美国的动画显得大气，具有强有力的、阳刚的男子气，情节清晰明朗，寓教于乐、积极向上，非常适合全家人一起观看，小朋友在被逗得哈哈大笑的同时也意识到了亲情、友情的可贵。在功能上，美国动画作品更侧重于娱乐性，语言、动作活泼幽默，表情丰富；而日本动画似乎更看重叙事性，画面优美，表情、动作则没有美国来的丰富多彩，并且主题还带有一定的成人化。整体而言，美国动画看起来更加活泼，而日本动画看起来更加厚重深沉。同样，东欧和西欧的动画在表现上也有很大的差

小贴士：

　　形成美术风格的重要因素，从某种意义上讲是优秀的民族传统文化。只要把握住了优秀的民族传统文化的精髓，作为形式语言的美术风格，也就迎刃而解了。

图 2-8　加拿大动画短片《植树的人》

现出来，是美术设计中的造型基础。有很多成功的短片，其美术风格的选择也是其成功的一部分。世界经典动画短片《山顶小屋咚咚摇》，故事简单、幽默，其简单的平面和线条让短片看起来轻松有趣；法国系列动画短片《微观世界》中实拍的场景与CG制作的昆虫合成，写实的场景与夸张可爱的角色搭配，亦真亦假，乐趣无穷；短片《坠落的艺术》，场景写实，用色灰暗，光与影的结合，单是看短片的画面，就让人觉得沉重与绝望。

事实上，很多时候美术风格的选定将直接影响动画的最终视觉效果。动画片的美术风格是否独特也取决于这一步，它甚至会影响到动作设计与故事板设计。在前期准备阶段，一旦策划方案确定下来，美术设计人员就会选取剧本中最有代表性的情节，绘制一系列概念设计图，等待导演确定最终的美术风格。只有完成了这一个部分，才可以进入到具体的造型设计阶段。

图2-9　加拿大动画短片《线与色的即兴诗》

图2-10　法国系列动画《微观世界》

图2-11　动画短片《坠落的艺术》

别，中国也曾经出现过被誉为"东方学派"风格类型的造型和表现手法。

整体美术风格设计关系到一系列的设计工作。形象的塑造、动画造型规律、表现风格的把握都是美术风格设计阶段的设计要素。将创意构思中设想的角色，用图形语言的表达方式形象化地表

图2-12　动画短片《肥胖》的美术风格设计

图 2-13　动画短片《泡泡》的美术风格设计

图 2-14　动画短片《单车旅程》的美术风格设计

2.3.2　动画角色的设计

"角色",顾名思义,是指一部动画片中的表演者,角色设计是指对动画片中所有角色的造型、服装服饰、常用随身道具等进行的创作及设定。动画短片作为影视创作的一个独特类型,其角色形象如同真人演出的电影电视一样,它们是担负着演绎故事,推动戏剧情节以及揭示人物性格、命运和影片主题的任务的重要人物。动画片中的角色造型也是形成影片整体风格的重要元素。

在各种类型动画短片的创作中,角色造型设计是最核心的要素,是整个影片的前提和基础,它们主导着整个动画片的情节、风格、趋势等要素。动画片中角色的意义不仅仅局限于动画影片本身,类似于电影明星的广泛社会影响,优秀的动画角色造型同样有着独立于影片之外的意义和价值。在常规的商业化动画创作流程中,角色造型设计是在完成商业策划和剧本创作之后最重要的创作环节,是动画前期创作阶段的起点和美术设计工作中最先开始的、最重要的部分。角色造型设计

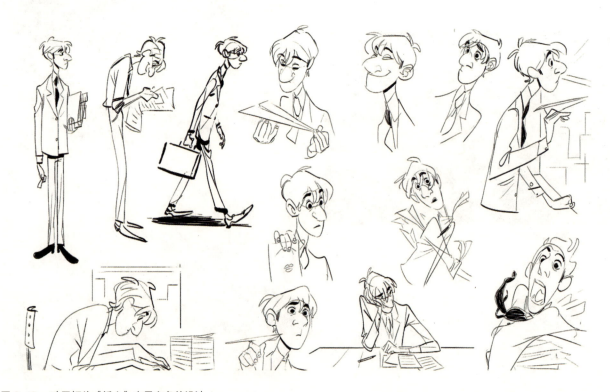

图 2-15　动画短片《纸人》中男主角的设计

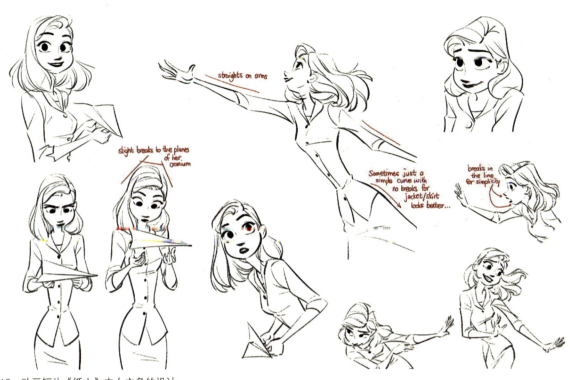

图 2-16 动画短片《纸人》中女主角的设计

不仅是后续创作的基础和前提，而且在一定程度上决定了影片的艺术风格和艺术质量，进而影响影片的制作成本与周期。

夸张变形是动画角色形象最主要的特点，也是其最主要的表现手法，它们增加了动画的娱乐性，也是动画设计的灵魂。与真人写实的角色不同，一般的动画短片中所出现的角色造型都偏向于卡通化，一方面是因为写实的三维角色在模型制作、绑定、动画以及渲染方面都有很大的难度，相对而言所需要的制作周期比较长；而另一方面，也是最重要的方面，就是这类写实的角色的动画表现力差，反而不如卡通化的角色有趣味性以及创造性。

角色设计并不只是完成了一个人物或者用笔简单地描绘出一个形象，好的角色设计是从角色本身的经历与背景等出发，根据其性格特点与生活习惯进行的设计，应是可信且令人印象深刻的。《超人总动员》中超人一家的各个角色都是如此：超人先生年轻时就是个肌肉发达的健壮男子，而无所事事地人到中年后也攒起了赘肉；弹力女超人则不同，她是充满柔劲的角色，因而在外形上也以蕴涵着力量的曲线为主；女儿之前一直很内向，在造型上也总用头发遮住半张脸，而在充分认识了自己并且自信起来以后，她也将头发梳到后边露出了自己的脸与大眼睛等。

动画短片，在许多情况下，有一些角色一出场观众就知道他是好是坏，这样脸谱化的角色设计是一种视觉形象俗套化的体现，缺乏令人眼前

图 2-17 动画短片《章鱼的爱情故事》中人物的设计

图 2-18　动画电影《超人总动员》中超人一家形象的设计

一亮的创新与突破。但是，另一个方面，角色的造型如果没有体现与角色相对应的性格特点与身份背景，也会是一种失败。相对于动画长片，动画短片的小篇幅使其并不具有足够的时间去传达一个角色复杂的内心世界，因此，为了使观者能迅速进入动画短片所设计的虚拟场景，一些角色的设计反而需要"脸谱化"。

除了要有与角色性格特点的联系外，由于人眼在看物体时最敏感的首先是剪影与外形，其次才是纹理，因而角色本身出现在画面上的形状也至关重要，除了一样可以反映角色的性格特点之外，形状的可区分性高，可以更好地引导观众关注于角色的表演而不会因为区分角色的而产生迷惑。例如我国早在20世纪60年代制作的动画短片《没头脑与不高兴》中，两大主角的形象就是一方一圆对比强烈的。类似地，皮克斯的动画电影《飞屋环游记》中，主角卡尔与小男孩的设计也很好地体现了这一点：老年的卡尔是个固执刻板的老头，他的整体形状也就如同一个方盒子，而胖胖的天真的亚裔小男孩，他的整体形状看起来就是一个圆。

动画角色设计与其他造型艺术不同，它是多体面的展示而非单一体面的表现，故需要从角色形象的正、背、侧、仰、俯等多种角度去审视，并画出角色转面图，清晰地表达出角色在不同角度观察下的形体结构关系。这些角色设计规范图有效地确保了短片的质量和制作周期的可控性，同时为各个环节的密切合作提供了重要的依据。

图 2-19　动画短片《没头脑与不高兴》的角色设计

图 2-20　动画电影《飞屋环游记》的角色设计

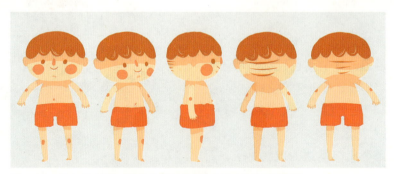

图 2-21　学生动画短片《你的肚子有多大》中男孩的转面图设计

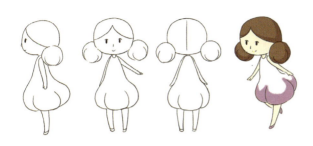

图 2-22　学生动画短片《梦想的成长历程》中女孩的转面图设计

图 2-23　动画短片 Estefan 中理发师的转面图设计

2.3.3　场景设计

动画中所有通过荧屏展现的都是画者笔下创造出来的世界，都具有"假定性"。影片中所能看见的一切自然景物、人文建筑都是一种视觉符号，各种场景元素所搭建的空间环境更是一种虚构的情境。为了将虚构的场景变成观者内心"真实"的存在，我们需要基于现实的依据，源于生活而高于生活，即使是写实场景的描绘，也是源于生活的总结提炼而非毫无重点的照搬。场景造型的设计要注意造型的现实指向，利用场景的功能、质感、材料和整体形态去构建一个让人信服的环境。

场景设计是动画设计很重要的组成部分。不同的场景设计效果能使影片的整体风格发生翻天覆地的变化。好的动画场景设计是填补镜头空白的手段，能强化主题，渲染气氛，还对塑造角色的个性、表现角色的内心活动有着重要的意义。

场景在动画中的功能有以下几点：

第一，为角色活动提供表演的场所。

动画场景设计不是单纯的风景绘画创作或写生，它其中包含的一个很重要的因素是"人"。它是角色表演、活动的场所，除了满足现实的功能性要求外，也参与了画面的叙事。场景设计一定要结合人物的活动甚至是镜头的运动，预留出合理充分的空间。场景空间的大小、布局、连贯性都要以剧本中角色的动作幅度、方位、行为习惯为标准，结合镜头画面的景别及调度，场景画面要大于镜头画面表现的内容，不必是四四方方的一张大图，但在拍摄特写等较为细节的镜头时，要确保局部放大后有足够的精度。

除去一些实验性质的短片外，大部分的动画短片的主体是角色。场景是围绕在角色周围的时间与空间背景，也是对角色的性格和造型的塑造起到烘托作用的物品。场景的风格可以和角色的

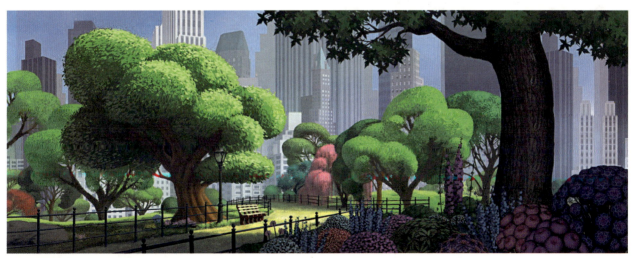

图 2-24　场景设计效果图

图2-25 动画短片《压力锅》的场景设计草图及上色效果图

风格一致，也可以有所差别，甚至可以采用完全不同的两种方式来呈现。场景设计的原则是不能喧宾夺主，太过精细雕琢的场景掩盖角色的光彩就得不偿失了。短片《绑架课》就采用了场景风格和角色相互反衬的手法。场景使用现代化的风格，全金属的质感，硬朗干净，从而凸显出角色半透明、黏糊糊的肌理。场景的颜色也是冷色调，和角色身上鲜艳的绿色形成鲜明的对比，凸显角色的活力。而且由于这个短片的剧情比较简单，基本上就是两个角色的表演，所以场景和角色巨大的反差也更好地将观众的注意力集中在了角色身上。

第二，为影片的叙事提供大的空间环境及背景。

不同场景的组合形成了一个大的环境，角色在场景间穿梭、表演，交代了影片叙事常规的时间、地点、人物、事件，而时间和地点的信息就是通过参与叙事的场景向我们娓娓道来的。

图2-26 动画短片《绑架课》金属感强的场景设计

图2-27 动画短片《压力锅》场景设计图

第 2 章 动画短片的前期准备

第三，是串联叙事的空间线索。

任何故事即便在幻想架空的情况下，都存在有其特定的时间背景与空间背景。所以，直观地看来，是场景的更迭、转换表象在时间轴上完成了整个故事的叙述与表达，而动画中的场景正是串联这些重要叙事的"线"。曾有人说，"再复杂的故事经过高度提炼，都可以拎出一条简单的线，而这条线的连接处则是由不同的场景构成的"，是角色在不同场景中发生的关键剧情串联整合起了全部的叙事内容。场景的变化能够很自然地引导观众从一个叙事点转移到另一个叙事点，从而自发地组合、连贯起整个故事情节。

第四，是情景交融的感情铺垫。

景物对于观者而言不单是简单的空间环境，还包含了主观心理的感受和联想。不同景物的组合，特别是具有象征意义的元素修辞，可在潜移默化中烘托出特定场景下特定的情感氛围。很多作品配合特定的色彩、光影等元素，借景抒情，营造出了或激烈、或宏大、或压抑、或欢快的视觉体验。

每部动画片都有其特定的艺术风格，场景的造型风格也是动画风格体系的一个重要分支。进行场景设计之初，我们必须先定下作品的美术风格和造型特征，这样，在场景设计中才能以此为依据，保证影片整体风格的统一。例如动画短片《魔术师与兔子》中，魔术师暗藏道具的小房间里面灯光昏暗，还有很多神秘的瓶瓶罐罐，加上墙上张贴的夸张的海报，就呈现出了既有魔术特有的魔幻气息同时又有浓浓的西方传统风格的艺术风格。随后出现的富丽堂皇的演出大厅，硕大的水晶吊灯，金色的雕花和巨大的吊顶都彰显出了浓郁的西式风格，而巨大的红色幕布和深蓝色的聚光灯又呼应了魔幻色彩的艺术风格。仅仅两个标志性的场景的展现，就向观众准确地传达出了这部影片的风格，即"魔幻"、"西方"。

随着技术的发展，动画的表现形式变得越来越多元化，同时，风格的体现上也变得更具包容性，不同风格的融合甚至成了影片的亮点。在此，我们可以将动画场景大致分为：写实风格场景、卡通风格场景、装饰风格场景和幻想风格场景。

写实场景的景物元素都参照了现实世界中的原型，对现实的生活有着高度的提炼和还原，它在造型比例、质感表现以及光影声色方面都具有真实世界的特性。写实并不等于照搬，"艺术家所见的自然，不同于普通人眼中的自然"，大艺术家罗丹如此说过。动画是一门想象的艺术，写实风格的场景设计也需要发挥自身的主观能动性去创造，去发现大千世界中细枝末节的潜在变化，或产生观者情感上的共鸣，或让他们体验到一个既真实又不为他们所关注的自然。

图 2-28　动画短片《亚当与狗》场景设计图

图 2-29　动画短片《魔术师与兔子》的场景设计

动画短片创作

图 2-30　写实风格场景设计图

图 2-31　动画短片《亚当与狗》场景设计图

图 2-32　动画短片《老人与海》中油画场景的细腻表现

《老人与海》是根据海明威先生的同名小说创作的写实主义动画短片，它精彩地描绘了老人在海上与鲨鱼搏斗的场面。画家用油画的方式细腻地展示了平静时海面的波光粼粼，一束束天光透过云层投射下来，寂静而祥和；还有老人与鲨鱼盘旋恶斗时海面的汹涌澎湃，水花猛烈地拍击四溅，海与天还是我们眼中的海天，但它又有别于我们看见的真实的海水，它运用了丰富的油画色彩，生动地表现了阳光照耀下极度绚烂、鲜亮、神秘而又波澜壮阔的大海的景象，使之深深地印在我们的脑海里，久久难以忘怀。

卡通风格的场景，说白一点，就是夸张变形了的真实世界，它的场景元素构架及质感等都与写实场景类似，它的显著特点在于再创造的变形

图 2-33　卡通风格场景设计

图 2-34　装饰风格场景设计（选自学生动画短片《梦童奇遇》）

图 2-35　装饰风格场景设计（选自学生动画短片《梦童奇遇》）

与夸张。比如将造型元素都进行成比例的变化，拉长或是压扁，放大或是扭曲，还有造型线条的柔软或刚直，棱角的圆润或坚硬，色彩肌理的夸张表现等，创造出了趣味性十足的场景设计。

装饰风格的场景设计是具有特殊视觉感受的场景形态。它具有自由凝练的性格，不拘泥于真实场景的光影与空间效果，追求花纹图案重复拼接的形式感，在艺术上独辟蹊径，形成了创造性的艺术风格。装饰风格场景与装饰绘画一样，通常都具有很强的概括性，简练而传神，具有规划性、秩序性的形式美感。它是设计师基于景物的现实形态所作的高度提炼和升华，主要有简化的造型，细节的图案化处理，色彩、光影的创造性表现，弱化造型的透视关系等方面的特点。

幻想场景摆脱了现实的束缚，靠大胆的想象与创新夺人眼球。幻想场景架构的是现实中不存在的虚拟世界，遵从一定的自然法则但也常常反其道而行之，是创作者心中奇异想象的物化表达，带有个人色彩及主观意识。动画本身最大的魅力即在于夸张和想象，故幻想风格的场景设计具有很大的发展潜力与创新的空间，它需要用到发散思维进行合理创作，天马行空的想象并不意味着胡编乱造，它也需要扎根于现实的土壤中生根发芽，创造出来的世界不必真实但一定要让人觉得可信，能够让观者走进你的世界。

场景在动画短片的创作中是空气一般的存在，经常被大多数人忽视，但是又必不可少。没有好的场景设计，角色就像在没有舞台的虚无空间里表演一样，无法让人信服。没有好的场景设计，剧本的逻辑无法正确演绎，画面的风格突兀而怪异，短片难以给观众留下和谐统一的印象。动画短片的创作涉及很多方面，在剧本创作和角色塑造被高度重视的今天，场景设计的重要性也是不应该被忽略的。

2.3.4 道具设计

道具是电影中的一种重要造型，道具是与场景和人物有关的一切物件的总称，也可理解为场景中陈列装饰的与角色表演时随身配备的可移动物件。它可以帮助演员更好地发挥，为整个剧情作铺垫和埋伏，起着至关重要的作用。道具的艺术创造，是在剧本、导演阐述和美术师的创意基础上的再一次创造。

道具的分类有很多种，按照用途可分为随身道具、陈设道具和气氛道具三种。其中，随身道具有时也称戏用道具，是指与角色表演发生直接关系的器具；陈设道具是指表演环境中的陈设器具；气氛道具是为增强环境气氛，说明故事发生的时局、战况等特定情景的用具。此外，道具按体积的大小又可分为大、中、小道具。比如科幻、战争题材中的军舰、飞船、坦克等机械设计属于大道具；桌椅、橱柜等家具设计属于中道具；茶壶、文具等生活用品属于小道具。动画道具沿用了电影道具的分类，主要包括随身道具和陈设道具。一般情况下，陈设道具大都在动画场景设计中考虑。角色的随身道具多数情况是放在动画角色设计中考虑的。

道具设计在动画中不可或缺。它与角色的行为活动密切相关。它区别于单纯的场景和物品设计，

图 2-36 幻想风格场景设计

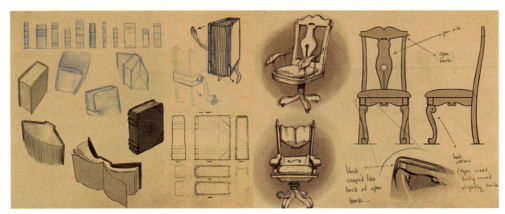

图2-37 动画短片《神奇飞书》道具设计图

图2-38 陈设道具设计图

图2-39 角色随身道具设计图

参与了叙事及表演,具有塑造人物性格、推动情节发展等作用。道具设计结合了动画艺术,它的核心设计思想可以概括为以史为鉴、以自然为鉴、真实与虚幻相结合。道具的设计包括了功能的设计与外形的设计,其中功能决定了外形,而民族、时代、环境等因素也对道具的外形有着重要的影响。

2.4 动画短片分镜设计

分镜头对于动画创作者来说,是以一系列静态图片作为影片预览进行的,它的作用是为了能够观看影片的流畅性与连贯性,以及构建影片的整体性与故事的清晰性。分镜头是通过描绘每个单独的镜头来可视化你的整个影片的蓝本。在很多大公司中,这一蓝本是让艺术家和技术人员了解影片中需要什么的重要沟通工具。一个影片的分镜头通常不会呈献给观众,但是它对于使一个故事成为可视化的影片来说不可缺少。分镜设计者必须抓住讲述故事最有力的图像的本质,学会辨认最能够讲述故事的图像。

2.4.1 文字分镜设计

动画片文字分镜头本是动画导演把文学剧本分切为一系列可供拍摄的镜头的一种文字剧本。导演按照自己对文学剧本的研究和构思,对文学剧本所提供的故事情节和艺术形象进行增删取舍、补充加工,将需要表现的内容分切成若干镜头,每个镜头依次编号,标明长度,写出各个镜头画面的内容、台词、音响效果、音乐及拍摄要求,制作组的各个创作部门可以此作为创作依据。

文字分镜表可以让剧本情节进一步发挥作用。镜头表将会预计每个情节的电影化形式。镜头表将会通过描述每一个单独的镜头来解释在影片中的镜头将会是什么样子的,比如这样一个情节:有一个

人驾着一辆马车沿路而来，依据电影制作者想要呈现的方式，可以是一个镜头或是几个不同的镜头。

镜头1：对于村庄和驾车人以及马车的大长俯角镜头

镜头2：切至同一摄影角度的近景，马车缓缓停在某一个草屋门前

镜头3：中景，驾车人的越肩镜头，驾车人看着特定草屋

镜头4：特写，四分之三背视图，老鼠把百叶窗弄出一个缝隙，向外看

镜头5：特写，一双手从马车后面拿起一个黑布袋

镜头6：老鼠视角的手持镜头，从百叶窗的缝隙拍驾车人带着袋子朝房子走来

镜头7：前视图，中景，驾车人转身回马车

镜头8：同上的前视图，中景，驾车人抓起缰绳，作势要走

镜头9：同上的前视图，中景，马车离开画框，露出袋子在草屋的门前

镜头10：摄影机缓慢推向袋子

镜头11：袋子特写

一个导演可能会选择为了整个影片而拓展故事情节和分镜表。特别是在创作短片时，这种文字分镜表的方式可以非常有效地帮你实现你的短片。当然，这些文字分镜表终究是初步计划，还有待改善。

为更好地理解文字分镜头本，我们首先需要了解何谓文学剧本。所谓"文学剧本"，就是影视艺术作品的文字依据，它是影视编剧用文字表述和描绘未来影片内容的一种独特的文学样式。其独特性表现在它既服务于影视创作，同时又具有独立的可读性。

文学剧本是影视艺术的基础。一部动画片的创作，是首先从文学剧本创作开始的。文学剧本不仅是全片创作的第一道工序，更是导演和其他动画创作人员再创作的依据，直接关系到未来影视片的成败。尽管在编剧手中，剧本里的"屏幕形象"还处于用文字表现的阶段，但它已经不同于小说或戏剧，而是具有了极强的"视觉转化能力"，能独立描绘出鲜明的生活图画。因此，文学剧本虽然是文字的，但却是文字分镜头本的叙事基础、声像的支柱、审美的根基。一般而言，动画文字分镜头本具有以下特征：

第一，操作性强：文字分镜头本完全是为了动画制作而创作的，所以涉及制作中各个环节的内容，如选取什么样的背景、采取什么样的拍摄方法、角色如何讲话、做什么样的动作以及设置什么样的音响效果等。可以说，文字分镜头本就是动画组开展工作的工作台本。这一特点要求在进行文字分镜头本创作的时候，一定要充分地从实际制作的角度来考虑问题，而不能不切实际地进行构思和创作。

第二，场景明确：文字分镜头本对情节发展的各个环境都要作出明确说明，以使制作工作有条不紊地进行并保持一致的故事叙述方式。

第三，镜位清晰：文字分镜头本将文学剧本中的场景、段落等分解成一个个具体的镜头，并且要清晰地注明具体的镜头编号以及景别、镜头运动等内容。这一点不但可以指导实际制作，而且还是后期进行剪辑时最为重要的依据。

第四，转接自然：文字分镜头本所处理的情节转场和镜头衔接应转换适当、过渡自然，才能使剧情自然、流畅而不至于让观众产生误解。转接自然的文字分镜头本可以帮助制作人员较好地处理包括场景转换和镜头衔接在内的工作。

第五，叙述简洁：文字分镜头本比文学剧本在文字表达上更为简洁，完全取消了文学价值，变成了一种纯粹的"文字工具"供制作之用。文字分镜头本不追求文学上的可阅读性，而追求实际操作上的实用性。

总之，文字分镜头创作者要对文字剧本内容充分理解，要有对剧本内容调控和再创作的能力，同时也要把握好剧本允许修改的尺度。一般都是在进行了大量的研究调查后，依托丰富的素材，在案头所进行的工作。文字分镜头本是围绕文字剧本展开创作，但不能被动地被文字剧本内容牵着鼻子走，要在不影响主题思想和剧情连贯性的情况下，打破剧本的束缚，对原内容进行二度创作。

文字分镜头本（节选自动画短片《心愿》）：

镜号	景别	时长	内容	对白	声音	处理
09	中景	3秒	天色渐暗，小星星欢快地在天上跑，来到云彩后，扶住云彩，向下望		欢快音乐	镜头跟随小星星
10	中景	5秒	透过云层，出现一个小房子。温暖的黄光从窗户中射出，一对母子走出房门		音乐渐隐	镜头推，俯拍
11	特写	1秒	小星星好奇心大发，想看个究竟	"咦？……"		仰拍
12	近景	2秒	母亲拉着儿子，像在说些什么，然后他们仰起头，望向星空			俯拍
13	特写	3秒	小星星害羞似地连忙躲进云中，然后又偷偷露出头来，想看个究竟			仰拍
14	近景	4秒	母亲抬着头，看向天空，给儿子讲星星的故事。小男孩好奇地听着	"孩子，你看天上的星星，她们每一颗都有一个动人的故事。"		平拍
15	特写	2秒	孩子惊喜的表情	"哦，好美啊"		俯拍
16	中景	5秒	妈妈的手指向星空，每说一个，星空就格外地亮一下	"那个是……，那个是……" "哇"		仰拍
17	特写	4秒	小星星听得渐渐睡着了，隐入云中			
18	中景	4秒	小男孩拉着小星星，在天空中飞		轻快音乐	
19	近景	3秒	他们快活地玩耍着		轻快音乐	镜头旋转
20	特写	2秒	小星星的脸		轻快音乐	
21	特写	2秒	小男孩的脸		轻快音乐	
22	近景	3秒	小星星拉着小男孩	"你是我最好的伙伴。"	轻快音乐	
23	近景	2秒	小星星幸福地笑	"恩！"	轻快音乐	
24	近景	2秒	小星星拉住小男孩，就像他的翅膀		轻快音乐	俯拍
25	全景	6秒	他们飞向了远方的光明		轻快音乐	
26	近景	2秒	小星星突然睁眼，从云中翻出	"嗯？来了"		
27	中景	4秒	灯亮着，房门被推开，母子走出			镜头推向房屋
28	近景	3秒	妈妈抱起小男孩			俯拍
29	近景	5秒	妈妈微笑着对小男孩说，然后仰头	"孩子，夜空中最美丽的星星，就是流星。当她从空中划过时，会绽放出最绚丽的光芒。如果看到她的人能许下心愿，就一定能成真的。"		
30	特写	3秒	小男孩抱着妈妈，幸福地说	"啊！那我要许愿，永远和妈妈生活在一起。"		
31	近景	2秒	妈妈微笑着看着孩子			
32	特写	4秒	小星星羡慕的眼神	"啊，妈妈……"	音乐渐起	推向眼睛

2.4.2 画面分镜设计

动画片画面分镜设计是导演主要以画面加少量文字示意的分镜头剧本。导演根据文字分镜头剧本，画出全片的每个镜头连续性的画面，画面内容包括环境背景、人物活动氛围、起止位置和拍摄镜头处理等内容，并对每个画面注明人物感情、动作、台词、音乐及效果等要求。在国外，画面分镜头本也称为故事板。画面分镜头本是美术设计、动作设计、绘景、制作、作曲、配音、录音、剪辑等部门的工作依据。

图2-40 分镜头要标明摄像机运动的方向及位置（《三毛从军记》）

小贴士：

你能够将一系列想法用画面的形式表达出来么？要成为一个出色的故事板艺术家，你需要一个能够大量工作的大脑和充分的想象力——你需要理解表演与布景，氛围与灯光，你必须能够撰写对白以及塑造角色。故事板艺术家创建影片的蓝本。故事板是一部影片的基础——一个建筑没有坚实的基础将不能够站稳脚跟。

Nathan Greno（迪士尼动画长片部故事板艺术家）

图2-41 分镜头要通过画面显示机位和景别（《三毛从军记》）

动画分镜头的标志如下：

Action（动作）：用来描述这一个镜头中发生的事情和角色动作等。

Dialog（对白）：这一镜头中角色间的对话等听觉方面的描述。

Slug（秒数）：这一镜头持续的时间。

Seg（系列集）：如果是系列连续剧，这表示集号。

Sc（镜头号）：镜头标号。

BG（背景号）：背景标号。

另外，我们还需要在分镜头中表明片名、集数、时间长度、摄像机运动等内容。

《》：中间填写片名。

01#：表示集号。

Trans（摄像机运动）：镜头有推、拉、摇、移、升、降等镜头运动时进行标注。

图2-42 画面分镜头本（横版）

动画片画面分镜头本版式的不同只是分镜头稿纸样式的差别，分镜头稿纸的版式多种各样，但不外乎横式的和竖式的两大类，一般欧美多横排的，日式多竖排的。

小贴士：

画面分镜头的绘制要求：

◆ 充分体现导演的创作意图、创作思想和创作风格。

◆ 镜头运用必须流畅自然。

◆ 画面形象简洁易懂（分镜设计的目的是要把导演的基本意图和故事以及形象大概说清楚）。

◆ 不需要太多的细节（细节太多反而会影响到总体的认识）。

◆ 分镜头间连接明确（一般不标明分镜头的连接，只有分镜头序号变化的，其连接都为切换，如需溶入溶出，分镜头剧本上都要标识清楚）。

◆ 对话，音效等标识明确。

各个制作机构也会有不同的变化样式。其实，横式和竖式仅是画面排列形式上的区别，除了画面排列外，分镜头要表达说明的文字性内容和制作要求等条目内容都大同小异。由于在绘制分镜头，设计镜头调度时，会运用到各种横移、竖移等，因此，横式的和竖式的画面排列版式在实际使用中各有各的优点和不足，对其选择往往是依使用习惯选择而已。

另外，在设计画面分镜头时要注意考虑屏幕的宽高比。目前，大多数电影都是以1.85：1或者2.35：1的宽高比摄制的，最常见的宽高比是1.85：1，如果是"史诗片"，或者说是"大制作"，则以2.35：1为宽高比摄制。一个标准化的电视屏幕的宽高比是1.33：1，但有很多新式电视机有更大的宽高比，是1.78：1，即16：9。了解屏幕的宽高比对于分镜头的绘制有十分重要的意义。

在动画短片创作时，画面分镜头的设计极其重要，需要特别注意一些问题：首先，画面分镜头设计最重要的一点是连续性。连续性指的是逻辑连贯性和图片一致性。你的观众对于影片的不真实的怀疑将会在关注一个连续的问题的过程中逐渐消失。这与物体的外形、灯光、运动的方向等事情有关。如果片中的事物改变得太多或是从一个镜头切到另一个镜头后事物的改变不合逻辑，观众就会非常困惑。如果灯光在第一个镜头中向

图2-43　画面分镜头本（竖版）

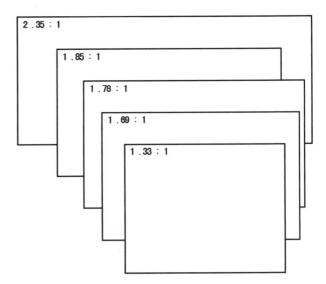

图2-44　电影和电视画面的长宽比例

左投影，当镜头切回最初的镜头角度时，不要把它改成向右投影。如果棒球教练席在击球手身边的小土堆的左边，那么，不要让击球手从右边跑回本垒。画面分镜头作为影片的指导，需要尽量正确，以防止之后出现问题。建议创作者以场景

图 2-45 动画短片《纸人》的创作者在设计画面分镜头

设计图中的场景的图解或场景平面图为依据,以便能够清楚和具有逻辑地从不同角度知晓物体的位置。如果创作者设计画面分镜时都不清楚这些,观众就更不可能清楚了。

其次,画面分镜头设计会涉及信息量多少的问题。学生通常会问某段情节需要多少个画面和它们应该用多长时间结束,问题的答案是依据于你的故事以及你讲故事的方式。好的创作者可以用一个镜头来展现角色进入一扇门,也可以因为情景的需要而用十个甚至更多镜头。每一个分镜画面都应该展现出相应的主旨。镜头是可以来回切换的,比如

说有人在屋里看着门打开,如果角色对于开门很犹豫或是内心很挣扎,那么这些也必须包括在分镜画面里。如果数字和灯光对你的故事来说很重要,或者某种颜色是一个关键元素,那么你也需要在分镜设计中表现出来。当然,单线条的图画也可以完成这件工作,例如一个角色从雾中走出,那么你需要在镜头发生的地点的环境中展示出有雾。在其他的时候,气氛和天气情况可能并不在考虑之中。

再次,画面分镜头虽然不比中期制作时以及角色动作设计时那样,要求对镜头画面中的角色有详细的动作设计,但画面分镜语言中极其重要的一点同样是表演。动画倾向于使用夸张的肢体语言和面部表情。语言只是故事中的一部分,有时候并不十分重要。我们设计的分镜头是需要展示角色肢体语言的,而且还应该突出像说出的话语那样反映角色的真实情感或思想状态的肢体语言。设计表演时,可以拍摄自己或是其他演员的视频作为基本的轮廓参考,或是自己照镜子夸张基本的面部表情。其实,很多分镜头设计师都是从动画师做起的,像动画师一样,分镜头设计师应该养成良好而持续的观察技巧。平时一定要注

图 2-46 动画短片《泡泡》的彩色画面分镜头

意观察真实生活以及人们的行为，例如观察家长教育孩子，观察两个孩子为了一个玩具而商量，观察一个打电话的人等。努力使自己成为学习表演，学习人类行为的学生。

小贴士：

"除了绘画之类的事情，一个成功的故事板艺术家最大的个人贡献就是想象力。将想象力应用到故事板创作中是一件说起来容易做起来却很难的事，但是最终具有想象力的艺术家们大多数时候会在荧幕上看见他们自己的作品。电影、漫画、插图小说以及日本漫画都是观察他人的创作的良好起点，并且观察的目标都是它们的创意。"

——Barry Cook（迪斯尼前故事研发部艺术家之一）

最后，在设计动画分镜头时需要比实拍电影的分镜头表现出更多的夸张和讽刺。动画角色可以用闪电的速度移动或是让眼睛飞出脑袋，表演现实中不可能的壮举或是做出违反重力的行动。分镜设计师只需要根据自己的想象和能力去画画。特别是如今数字影像技术将在影片制作的每个环节中都提供更多的可能性，所以影片制作者的限制将会越来越少。这将会使分镜设计师的想象能力得到充分发挥。

总之，画面分镜头的作用是规划整个影片。在更多的时候，它还是整个团队对于影片进行商讨沟通的依据。这些记录整个过程的图画可以仅仅是创作者为了使一切井然有序而创作的缩略图。粗糙的画、带字的简笔画、表格、箭头等，这些可以确保团队中每个人都知道自己该做些什么。

图2-47 动画短片《呼吸》的完整画面分镜设计

小贴士：
"夸张动作是动画的本质也是故事板的本质。画出的画应该尽可能地像动画中的一样夸张，甚至不动的时候也要夸张。"
Jim Story（前迪士尼动画长片部艺术家、故事指导、中佛罗里达大学教授）

2.4.3 活动故事板制作

活动故事板其实就是把画面分镜头按照每个镜头的时间长度连接起来，再配上音乐、音效和对白制作成视频。单独观看一张张分镜画稿和将他们连接起来，并以设定好的时间和节奏观看，是完全不一样的效果。创作者可以通过活动故事板很直观地看出在剧本和分镜头设计阶段的节奏设计是否达到了预期的效果，可以针对每个镜头的时间长度加以调整。有些镜头的时间过短，以致观众无法在那么短的时间内接受完这个镜头所要传达的信息，这样的话，这个镜头就是失败的，需要修改。又有些镜头时间过长，过于拖沓，会使观众产生烦躁感，这种情况也是需要修改的。在这个阶段，主要关注镜头的时间、节奏、剪辑问题。

近些年，随着数字技术的发展，几乎每一位动画创作人员都可以用电脑软件，根据他们自己的画面分镜头制作活动故事板，也有人称其为动态分镜头。我们可以拍下或是扫描画好的画面分镜头，添加声音进去，并用预先设计好的时间和很多用在最终影片中的剪辑过渡手法来播放它们。这对于独立动画制作人来说非常有帮助。这个过程会让我们在制作最终影片之前深入了解到影片的展示方式。在活动故事板阶段，很容易看清楚过渡是否起到了应有的效果和节奏对于影片而言是否合适。你可以将画面和音轨合在一起以便大致上对影片有一个更加清晰的认识。每个人在活动故事板上所下的功夫都不同，有些活动故事板只展示了一些镜头的基本框架，而另一些几乎就是成片的样子。

目前在大的动画公司中，动画师会在影片制作的不同时段看到进程不同的活动故事板。最初的版本的大部分都会由画面分镜中的画加上临时音轨、替代对话或音效等组成。这主要是为了让为影片而工作的全体人员了解他们所制作的是什么样的影片。在项目的进程中，各部门的设计师还会看到活动故事板的不断更新。例如做好的一些动画会取代一些静态画面，彩色场景也会切进来，可能有些录好的演员的对白也会被插进来取代临时音轨，并且会听到一些部分的最终版本的配乐。

小贴士：
关于分镜头和活动故事板的一些知识点：
◆绘画技巧和多才多艺对于职业分镜头设计师而言很必要。
◆关于电影语言和摄影的知识很必要。
◆缩略图是我们将故事可视化的开始。
◆努力使导演风格、内容和设计保持连续性。
◆使用适当的剪切和过渡来控制时间段。
◆摄影机的机位可以决定观众的情感体验。
◆投标时活动故事板是展现的常用方式。
◆活动故事板作为分镜头的电影形式展示了影片的节奏和过渡。
◆活动故事板的制作过程正在逐渐变得数字化。

图 2-48　在非编软件 Adobe Premiere Pro 中对扫描的画面分镜头进行剪辑

图 2-49 动画短片《过去式》画面分镜设计（部分）

图 2-50 在非编软件 Final Cut 中对动画短片《过去式》的画面分镜头进行剪辑

实时训练题：

1. 了解动画短片剧本必须体现的内容，编写一个 3 分钟左右的动画短片剧本，要求矛盾冲突简单强烈。

2. 掌握文学剧本、文字分镜头台本、画面分镜头台本三者之间的关系，试为自己编写的动画短片剧本设计文字分镜。

3. 临摹不同艺术风格的人物和动物的角色设计图，寻找角色设计的特点。

4. 区分动画场景和绘画风景的不同点，并为自己的短片设计角色和场景造型。

5. 观摩一部自己喜爱的动画短片，对其镜头详加分析，并写出拉片报告。

6. 为自己的动画短片绘制画面分镜头，并制作活动故事板。

第 3 章　动画短片的中期制作

动画的中期制作阶段就是把片子根据前期准备的创意设计规划的样子做出来。因为涉及的环节非常繁多和细致，所以每个环节都有相应的人来负责，不同环节之间的整体协调由导演、制片、艺术总监、技术总监等负责。对于动画短片而言，创作进入到中期制作阶段后，也会根据制作手段的不同而开始有区别，同样涉及很多细小的环节。可以说，中期制作阶段是整个动画创作过程中最艰苦并且最耗费人力、物力的阶段。

3.1 二维动画短片中期制作

对于二维动画来说，中期制作的内容基本相同，主要区别点在于动画工具的使用。相对于传统二维动画制作，现代数字化的二维动画制作极大地提高了工作效率。

传统二维动画制作的工具，除了纸笔外，最重要的就是定位工具，包括拷贝灯箱、定位尺、定位圆盘等。一般来讲，传统二维动画对于原动画的线稿要求是"铁线描"，因此多选用0.5的自动铅笔和绘图橡皮，在画设计稿时，也经常用彩色铅笔来打稿，处理阴影或画组合线等。现代二维动画制作由于有了各种数字化手段的介入，最重要的工具就是各种二维动画制作软件以及数位板、扫描等硬件。

3.1.1 设计稿

在二维动画片的中期制作中，设计稿的工作是第一道重要环节，是对画面分镜设计台本的详细设计和放大，要将分镜台本忽略的画面细节，包括透视、光线、动作、背景、镜头运动、分层方案、时间等因素具体设计出来，使分镜台本中设定的镜头运动或画面运动合理并可实现，使整体效果更具表现性。具体而言，它依照已有的画面分镜头本，设计出画面如何分层，将人物背景细致地分开。一般可以分为背景层、不动层和动作层，因此，也有背景设计稿和动作设计稿的说法。可以说，设计稿是动画生产中期工作的总体蓝图，为背景绘制、原动画绘制提供精确和具体的提示。在传统二维动画制作中，也有人将放大设计稿的完成作为前期工作结束的标志。当设计稿通过导演的审定后，原动画和绘景人员就可据此进行具体的影片绘制工作了。

图 3-1　传统二维动画中期制作需要用到的工具

图 3-2　现代二维动画中期制作需要用到的工具

图 3-3　根据画面分镜头绘制的放大设计稿

在实际的动画创作中，设计稿绘制前，绘制人员需要仔细查阅前期准备中的造型设计和场景设计，具体包括角色的各种着装造型、转面图、表情图、结构图、角色之间的比例图、角色与景物比例图、角色与道具比例图、服饰道具分解图、动作性格特征设计图、主场景色彩气氛图、平面坐标图、立体鸟瞰图和景物结构分解图等，以确保前期设定与最终制作成片前后保持一致。

小贴士：
　　导演在指导设计稿创作的环节中需要注意的问题：
　◆要准确，不能太过潦草，随意的或不明确的勾画会给原画带来障碍。
　◆角色造型、场景造型要和前期设定保持一致，不可变形。
　◆角色分层和场景分层要清晰、准确，并对应摄影表用准确的符号标注。
　◆角色的关键动作需要多设计些，特别是动作的起始位置，帮助原画设计角色动作等。
　◆镜头运动用常用符号标注出准确的方向、时长等。

在实际的动画生产中，为便于对原动画和绘景人员工作的分别指示，加快生产进度，设计稿绘制人员通常将分镜头中相互关联的角色和背景内容按有动作变化的和无动作变化的分为角色设计稿和背景设计稿两部分，例如在一个角色起床的镜头中，无动作变化的家具等属于背景设计稿内容，而有动作变化的人物和被褥等属于角色设计稿内容；又如日本低成本动画片中，街道上一动不动的行人，也属于背景设计稿内容。

角色设计稿应包含有动作的人、景的出入画位置，动作起止位置，运动线，动态变化，表情变化，角色与背景穿插关系等。尽管更具体的动作细节由原画把握，但由于设计稿是先于原画设计的，因此，角色设计稿绘制人员承担了关键的动作设计任务，他们在角色设计稿中绘制的详细的动作起止、动态变化特征、表情特征等，实际已经在动作上确定了角色的特点。

背景设计稿应包含景物造型、角度、光影、镜头运动、前层、对位线、背景号码等内容。运动镜头的背景设计稿应按拍摄范围边线包含所有应拍内容，如旋转镜头背景设计稿应按镜头旋转

图3-4　动画短片《视线之外》根据前期设计绘制的设计稿及最终成片效果

第 3 章　动画短片的中期制作

图 3-5　设计稿规定了角色出入画的位置

图 3-7　背景设计稿中用红线标示的前层为角色

图 3-6　规定了角色动作表情的角色设计稿

图 3-8　简化角色的背景设计稿

轨迹绘制背景内容。大角度摇镜头的透视变化呈透视渐变效果，设计稿应准确表现景物细节的透视变化。前层与对位线在背景设计稿上一般都用红色标识。前层主要用于需要单独移动的背景，或遮挡角色动作且不与角色动作发生前后交叉的背景，或遮挡角色动作且背景边缘较为复杂的背景。对位线用来标明遮挡角色动作并与角色动作发生前后交叉的背景边线，对位线一般都是光滑简单的背景边界线，按镜头复杂程度有一条或多条。在使用对位线时，角色设计稿和背景设计稿都需严格遵守各条对位线位置，尤其是角色设计稿，必须以对位线为边界让角色运动。

设计稿除包括以上所述各项具体内容外，还包含业界通用的各种标注符号、字符、线形、箭头等，绘制人员都应熟练掌握，正确运用，例如二维动画中关于摇镜头的绘制是比较特殊的，因

图 3-9　常见的摇镜头设计稿

图 3-10　表现角色翻跟头的摇镜头

图 3-11　动画规格框

为在后期拍摄时只能通过移动画框来表现，因此常见的摇镜头设计稿绘制会有一些标志性的符号和线形。

完成的角色设计稿和背景设计稿由导演用透光台作画面叠加检查，通过审定的设计稿就可以和摄影表一起指导下一步绘景及原动画工作了。为节省制作成本，减轻原动画人员的工作强度，需将近景别镜头画得小些，远景别镜头内容多，则画得大些，因此，设计稿的画面大小需要依据镜头景别用动画规格框进行限定。如特写镜头用 6 或 7 规格，中景用 8 或 9 规格，全景、大全景用 11 或 12 规格等。关于动画规格框，这里需要特殊说明一下：动画规格框又叫安全框，它的使用在放大设计稿构图的阶段就已经确定了，并且会记录在摄影表上。原画和动画需要了解的是画面的安全范围，以防止作画时有穿帮的情况发生。

动画规格框一般从 1F 到 12F，但为了画面的精细度，除非特殊情况，很少用到 6F 以下的规格，有时也使用 16F 以上的规格。规格框上的东西南北是镜头运动时的定位坐标。规格框的比例为 1 : 3.67，大小为 12 英寸 × 8.72 英寸。过去一般电影银幕的比例约为 1 : 1.85 或 1 : 2.35。这些都是指规格框的外框，原动画作画时都需要以外框为准。规格框除了有外框，还有内框，摄影时，画面处理是以内框为基准的，就是为了防止画面穿帮。

3.1.2　摄影表

传统的二维动画制作是需要用逐格摄像功能拍摄的，所以设计稿人员往往会填写一张以供拍摄的摄影时间表，来说明每帧的分层关系、安全框的大小、每帧的拍摄次数、帧的顺序、动作指示、对白、摄影指示、特效、背景等问题。这张表格就叫摄影表，又称律表。虽然现代二维动画基本都改用计算机软件来安排这些关系了，软件使用者代替了原来摄影师的位置，但摄影表的功能并没有随着工具的进步而丧失。摄影表是整个生产流程的控制表，它记录了整个过程的所有资讯，如赛璐珞的层次等内容。

摄影表的格式在不同的动画制作机构中略有不同，但大同小异。一般动画生产，时间上以每秒 24 格或 16 格 1 英尺，也就是 2 秒等于 3 英尺

第 3 章 动画短片的中期制作

图 3-12 动画摄影表

图 3-14 摄影表中对原动画及拍摄指导的表示

为计算方式。表的最上端用于填写影片的大致情形，如片名、场景编号、时长等。动作栏和对白栏是依据时间填入相应文字，方便原动画配合口型画法的位置。在传统二维动画制作上，摄影表的不同栏就是赛璐珞的不同层，因此各个栏里的内容就可以用来描述角色动作时间、画面层次关系和拍摄方法。由于赛璐珞的层次过多会在摄影时产生色差，因此一般层次都控制在六层以内。现代动画生产已经完全电脑化了，已经不存在这种问题了。

此外，由于摄影表所涉及的内容包括了很多项目，比如画面编号、人物对白、镜头号、拍摄指标、动画长度关系、动作标记、背景画面等，如果镜头太长，就应该在表格中标示清楚页码的编号。

图 3-13 添加了各种图文说明的摄影表

对于具体某一层的动画内容,一般是由1、2、3、4等一系列连续的阿拉伯数字组成的,这其中有的数字外部有圆圈,如①、②、③等,这两种的区别和后面即将讲到的原动画符号表示是一致的,有圆圈框住的代表原画,没有圆圈的代表对应的动画。数字之间空的格子,一格就是1秒的1/24或1/25。

对于动画短片来说,摄影表的制作应该全部由导演来承担,一般情况下都是按照动画的前期策划对之后的动画做一个详细的规划。整个镜头画面设计稿自始至终都是由摄影表来规范的,它包含了对动画制作过程中的每一项工艺的指示要求,还包含了各个工作环节的联系图,清晰而又完整地记述了动画导演在前期策划中的要求,它是后期拍摄师处理镜头画面以及画面之间关系的一个依据。

3.1.3 原画

原画也叫关键动画,是按镜头设计稿的要求完成镜头内的所有角色造型的动作设计,旨在表现动作,是一种对动画中动作控制的有效手段,可以十分精准地表达出动作特征。一些动作变换的空间模式以及动作发生的轨迹也可以通过原画清晰地传达给我们。

每一张原画之上都会清晰地注明系列号,动画中活动主体的一些关键性动作以及所加动画的疏密程度,还有许多前后动作的轨迹变化的提示等。速度尺就是对各种原画之间渐进变化的过程的描述,是不可缺少的存在,一般标注在原画的右下侧。其中原画是用圆圈框住具体的阿拉伯数字,如①、②、③等代表的是三张连续的原画。原画之后的动画设计其实就是用来填充和契合每一个原画之间的过程的动作画面,在速度尺上只是用短横线标记下,将来会用原画之间的阿拉伯数字直接表示。

这里需要我们注意的是,动画是连接原画与原画的一个环节,而这其中的顺序很关键,直接影响到后期拍摄,必须标记清楚,不得有误,同时,

图 3-15 带有标号和速度尺的角色动作原画稿

图 3-16 带有标号和速度尺的角色动作原画稿

认真解读摄影表的具体要求是必不可少的。

原画是用来控制动作主体的运动线路以及动作张力的一个重要内容,原画中的动作设计在很大程度上决定了整个动画的一个叙事的过程,这个尺度是很难把握的,这也决定了一个片子的好坏程度,能否让动画中所塑造的角色获得鲜明的性格特征并且富于生命的活力都要看原画如何表现了。对于一些包含很多细节变化的重要的角色动作,就需要原画师仔细地揣摩动作,充分地设计动作,增强动作的表现力和感染力。绘制的时候也就不能简单地设计动作的起止位置了,经常是张张都是原画。

第 3 章 动画短片的中期制作

图 3-17 角色动作的原画稿

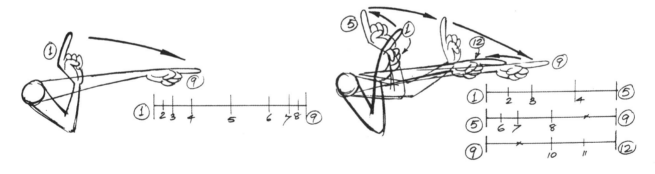

图 3-18 同一起止位置的不同动作设计

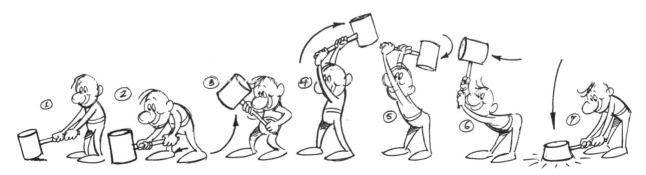

图 3-19 角色动作原画稿

小贴士：
　　原画创作和制作是相对独立的业务范围，作为动画导演，必须对原画技术原理有相当深入和全面的了解，以保证与原画人员能够方便地沟通和交流。总体而言，原画创作应该根据片子的风格和角色的性格确定动态，而不应以某种习惯模式处理动作。导演对原画的指导除了说戏、谈创作理念和构思等软性指导外，还应通过对动作设计的确定，把指令明确到非常具体的程度。

图 3-20　角色动作原画草稿及清线后加动画的正式稿

3.1.4　动画

　　动画是按原画提供的关键帧完成中间张及动画，让动作连贯、细腻起来。动画画面也是一个十分活性的因素，并不只是简单的衔接，它跟原画一样，也是保证动作特征的一个必不可少的工序。在动画片的制作过程当中，动画人员的主要任务是配合动画设计人员完成动画片中的人物形象以及一切需要活动起来的形象的绘制工作，了解了动作的目的性及角色的思想感情、动作特征、运动规律之后，把两张原画之间逐渐变化的过程，按照规定的动作幅度和确定的张数一张张画出来。

图 3-21　角色走路原动画稿

小贴士：
　　动画师是动画业里最基层并且辛苦的工种。但想要成为原画师、原画指导及角色造型设计师的有志者必须要从动画师开始做起。以日本动画业为例，现今享有盛名的众多大师们在十多年前也是一些动画制作公司中领着微薄薪水的基层动画师。

　　在动画制作过程中，动画师是清理线条及画分格画面的基层员工。原画师在画完关键帧动画后，要交给动画师来清理线条及补齐中间的分格动作，一般两张原画正中间的那张又叫中间画，用三角形外框框住阿拉伯数字表示，完稿的分格动作须经过动画检查人员看过动作没有问题后才能交给上色人员着色。画多少张分格都由原画师事先先指定好，所以动画师并不需要想镜头与镜头之间要画几张分格动画。分格动画有比较简单的，例如单纯的嘴部动作或眼睛的动作，也有比较复杂的，例如角色的跳跃、翻跟头等动作性强的，一般会根据动画的资质水平加以区分。

　　事实上，随着计算机软件的快速发展，近年来无纸动画被越来越广泛地关注。二维动画创作已经逐渐告别了传统手绘的方式，而是将动画角色拆成一个个的元件，在二维动画软件中通过调节身体元件或给角色身体添加骨骼等方式直接来

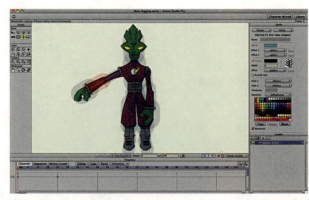

图 3-22　在二维动画软件 Anime Studio Pro 中为角色添加骨骼

调节动画。之前传统意义上的原画师、动画师逐渐脱离了手绘，运用他们已有的运动规律以及动作设计的知识储备直接在计算机中实现动画制作。

第 3 章　动画短片的中期制作

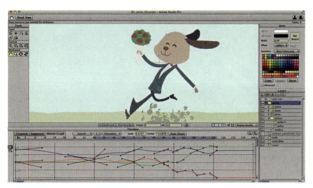

图 3-23　在二维动画软件 Anime Studio Pro 中调节角色动画

3.1.5　动检

动画生产是一种集体动作，虽然大家使用一样的造型、注意事项等资料，但毕竟每个人都有不尽相同的理解力、习惯和动作能力，为了整体品质的统一，动画检查就显得尤其必要。动检这一环节就是检查原画及动画的完成质量情况。

由于动检人员必须对主要资料有比普通动画师更多的了解和掌握，并随时与原画师保持适当的沟通，真正掌握原画所传达的要求，因此一般动检工作都是由资深的动画师担任。

动检环节的工作通常是动检员在了解了脚本和原画对于每一景的表演要求后进行的，必须先快速过滤已经完成的动画，快速翻动动画，先看动作是否流畅，是否有较明显的错误，对于原则性错误如缺漏、比例大小、破损、脏污等，要求动画师改进，留下较小错误或动画师无法完成的部分。也就是说，对已完成的卡进行分类。

这之后，动检员会将不同卡的镜头分为立即退卡、需要修改、没有问题三大类。立即退卡后再上来的卡，重复上面的动作再过滤。余下需要修改的卡，再重复翻动做局部性检查，如运动轨迹、摆手和脚部动作等，基本上没有问题后，便逐张放上定位尺检查或者直接放在线拍系统中，通过线拍软件检查中割是否正确，造型是否准确，配件是否齐全，动作和结构透视是否正确，并作必要的修改，或要求动画师改正，最后再核对轨目、摄影表、组合线是否正确等。这些工作全部完成后，

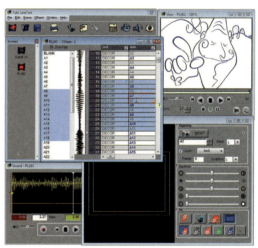

图 3-24　动画线拍仪及常见线拍软件界面

在检查各项标示和清点张数。至此，动检工作才算完成。

3.1.6　扫描上色

在动画制作还没有实现数字化，还是使用赛璐珞片拍摄制作时，没有扫描这一环节，取而代之的是描上环节。透明的赛璐珞片在拍摄时，层太多的话，后景就会变得朦胧。为了把纸上的图临摹到赛璐珞片上，需要描上这道工序，线条的优良完全取决于工作人员的经验。不合格的线条在银幕上看是很明显的。然后，再由手巧的专门上色人员很细心地在描好线的赛璐珞片背面按色彩设计指定的颜色涂上颜色。这样，从描线面看，颜色也不会穿帮。使用赛璐珞板，购买赛璐珞片、

颜料等通常是动画制作中一笔不小的经费。再加上画好之后，还要等胶画干了才能进行摄影剪接工作，有时没画好还要重新画几次，既费时又费力。

计算机介入动画制作后，成本大而又有弱点的赛璐珞片开始被淘汰，白纸上的动画现在只需要通过扫描仪即可输入到计算机里，由描上人员进行线条的修整，再由上色人员对动画最终的完成线稿，根据色彩指定，使用计算机进行上色。

计算机极大地节省了上色的时间，增加了色彩的种类，但也不是完美无缺的。例如用最常用的计算机上色及颜色指定 Animo 软件涂色时，如果线稿中线与线没有连在一起，涂色便会溢出指定范围。传统赛璐珞片由于是人工手绘，可以无视接线而由经验来涂好接线不明的部位，可是使用计算机之后，计算机并不会聪明地主动帮上色人员辨识接线部分，因此，没连好的地方就需要上色人员自己画上黑线修正，从而会增加上色时间。因此，扫描线稿后，线条修正工作的完成质量会直接影响上色工作，例如二维动画软件 flash 里的线条就是基于矢量的，大都在输入到电脑后还需要重新勾线，不过矢量的好处是可以无限放大，不像一般的像素图形要受分辨率的限制。

3.1.7 背景绘制

二维动画的背景绘制工作主要是绘景人员根据动画前期准备的场景设计图和放大设计稿的背景稿完成最终的绘制。这部分一般由美术总监负责监督。在二维的背景绘制中需要注意把画中所配景物分出前景、中景、后景、背景几个不同的层次，前景、中景要细致地刻画，做到细而不板，后景、背景用线应做到简而不草。传统的用赛璐珞片拍摄的动画背景一般就是手绘在纸上，需要拍摄出景深的话，前景、中景、后景就需要分别画在不同层的赛璐珞片上了，最后叠上角色层，一般总共不超过六层。对于现在用计算机绘图软件绘制的二维动画背景，分层等工作完全可以直接在软件中实现，非常方便。

图 3-25　在赛璐珞片上描线

图 3-26　在赛璐珞片上描线上色后的效果

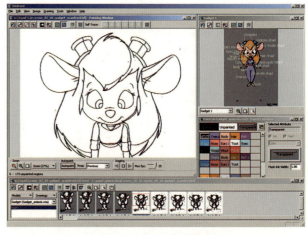

图 3-27　Animo 软件中对扫描后的线稿清线和上色

第 3 章　动画短片的中期制作

图 3-28　角色层和背景层整合后的一卡镜头

图 3-29　前景层画在赛璐珞片后和背景层整合在一起

图 3-30　在计算机绘图软件中绘制的背景

3.2　三维动画短片中期制作

三维动画短片的中期制作过程是耗时最长的，中期制作过程包含很多环节，中途还可能会因为艺术效果、制作周期等方面的要求而对前期的设定进行调整和修改。三维动画中期制作中的关键点是模型骨骼绑定、角色动作调节，特别需要着重考虑光影的处理，这直接关系到最后成片的效果。中期制作在三维动画创作中有着极为重要的地位，是整个创作的最辛苦阶段，也是全片成败的关键阶段。

3.2.1　建模

常用的三维动画软件无论 3ds Max 还是 Maya，主要有这么几种建模方式：多边形建模、曲面建模、细分建模。多边形建模最为基础与灵活，理论上来说，可以由这种方式建立出所有可见的模型来，其缺点则是高度的细节一般需要海量的多边形数量来支持，这样会极大地影响场景交互与渲染时间；曲面建模是一种较复杂的建模方式，它能以很少的控制点实现极致平滑的效果，缺点就在于缺乏灵活性，虽然比多边形占用系统资源少，但是，另一方面，则增加了系统结算平滑曲面的时间；细分建模是基于多边形建模产生的，可以在完成多边形后对其进行细分以得到平滑程度较好而面数也相对合理的三维模型。此外，现在一些渲染器，诸如 Mental Ray 与 Renderman 都可以在渲染的时候实现对很少面数的多边形进行平滑渲染输出。

一般而言，三维角色的模型通常使用多边形建模方式。多边形建模中最需要注意的有两点：一是注意对于动画关键部位的布线，例如眼部、嘴部应有的眼轮匝肌与口轮匝肌的结构在模型中应该表现为环状布线，而在身体需要弯曲的部分则应该补充一定量的多边形以保证在骨骼绑定、调节动画时不会因模型面数不足而产生不合理变形；二是注意保持多边形的面都是四边形，只有保证面是四边形，在进行平滑预览以及使用渲染输出时才能保证平滑后的形态正确。

了解了这些基础性的建模知识和相关软件中的建模命令的使用后，就可以开始正式创建模型了。对于角色模型的创建很重要的一点是角色模型与前期设计的角色三视图比例是否拟合。前期角色的各种比例越精细，就能为三维部分节省越多不必要的工作量，同时前期设计和中期制作的及时沟通也很重要。

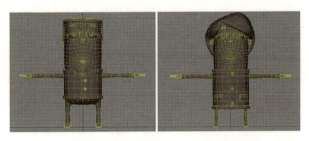

图 3-31 动画短片《过去式》中多边形角色模型的布线

图 3-32 动画短片《花与萤》中角色前期设计与中期建模

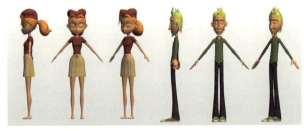

图 3-33 角色建模的模型姿态

小贴士：

如果你已经想好你的动画中所要创建的模型中的一部分，在设计角色时，你最好先保留你的想法，因为真实的头发和衣服的材质将会增加很多工作量，复杂的角色会减慢机器的速度，所以创建角色时尽量做到简单！

图 3-34 动画短片《花与萤》场景前期设计与中期建模

在角色建模的前期最重要的是根据角色设计图明确模型的比例及各转面的问题排除，在进入建模中期时角色设计图就不是模型的惟一参考对象了，此时，就需要根据前期角色的动作设计和表情设计为模型的一些关键部位增加布线，如关节处，还有动作比较大的地方，尤其在面部表情上，极限表情显得非常重要，要根据极限表情调整面部布线。虽然这些都注意到了，但此时的模型是没有骨骼和蒙皮的，不能保证在之后的动作中不出现纰漏，所以最终的模型修改就显得至关重要。

最终的模型修改是在绑定好骨骼并使角色做出极限动作后进行的，这时不会再对模型的身体进行大改，只是一些线的删减，但是在角色模型的面部调整上会有比较大的出入，让人比较容易忽视的就是法令纹，真人在笑的时候法令纹处会有一定的凹陷，这个在建模时最容易被忽视，因此需要特别注意。此外，为了将来的骨骼绑定便于操作，通常我们把角色模型都建成标准姿势的，即站立姿势，四肢伸展状态。

三维动画的场景模型创建通常也采用多边形建模，如果场景中的模型确实没有任何动画，那么也可以采用曲面建模方式。

3.2.2 骨骼绑定

不论角色绑定还是道具绑定，其核心都在于可以根据画面的需要使三维模型变形为理想的形状，并且控制的方式讲求简洁易控与可深入调整并重。要使三维模型可变形，则可理解为在不改变三维模型本身坐标的情况下改变其中各个点的位置，使它们成组地按照某种规律运动以模拟出人类、动物或者其他物品的状态。

通常来说，有这么两种改变点位置的方法：骨骼系统与变形器。骨骼系统中所有的骨骼依次按照父子关系连接，每一节骨骼在原始状态下没有旋转值而只有相对于其父骨骼的位移值，看似简单却功能强大，可以组合并模拟出极其丰富的运动效果；变形器的种类很多，它们与骨骼系统不一样，是通过一些特定属性值的修改而直接改变受约束的三维模型。

骨骼系统是现在大多数绑定的核心，配以前向动力学与反向动力学就可以很迅速地模拟出人类或四足动物的骨架结构；而变形器在现在的绑定中大多作为辅助出现，例如使用晶格对角色弯

曲肘部时肱二头肌的隆起进行模拟，使用混合形状对角色表情进行模拟。二者组合使用可以得到控制能力丰富的绑定。

著名的网上动画学校 Animation Mentor 用 Maya 制作的一款名为 Bishop 的绑定系统十分成熟。这套绑定在脸部运用丰富的混合形状与合理设置的控制器，几乎可以实现所有常用表情，而身体躯干部分使用以曲线 IK 控制为基础的设置，四肢则是正向动力学与反向动力学并行，可以根据使用进行切换。现阶段，Bishop 在自由动画的基础上还增加了角色变形与换装功能，即使用一个 Bishop 模型就可以制作出相当数量的形态各异、服装不同的角色。

这种以一套绑定系统为基础制作可以变更角色外貌的设置十分热门，例如动画电影《卑鄙的我》中的一群小黄人，不论高矮胖瘦，一个眼睛还是两个眼睛，都是源于一套原始的绑定，所有的控制器属性都一致。这样一来，在制作群体动画的时候，只需改变一下角色外貌，动画部分则可以由制作好的一系列动画库分配给各个角色使用。

与 Bishop 偏于写实结构的卡通风格绑定不同，著名的网上 CG 教育机构 Digital Tutors 以一个名为 Watchman 的绑定为例提供了一种偏向于纯卡通风格的绑定方法：除了与 Bishop 类似的基干 IK/FK 以及混合形状功能（Blend Shape）面部动画以外，Watchman 使用 Mel Expression 给出了一种可以控制角色身体产生二维动画中灵活的伸缩变形效果的方法，其原理就是对于骨骼的缩放值分不同轴向进行约束，例如在原有缩放值都为 1 的基础上，X 轴向的值等于 Y 与 Z 轴向值的倒数，这样，在控制 X 缩放值进行长短变换的同时，还可以即时地对骨骼的粗细进行相反的调整，产生挤压与拉伸的效果。此外，Digital Tutors 还提供了一种独特的面部绑定方式，基于曲线的面部绑定。

一般而言，使用混合形状功能的话，需要先设计好所有角色表情，然后根据角色表情来整理出角色面部需要运动的部位与范围，最后根据这些信息制作一定数量的混合形状功能作为面部变

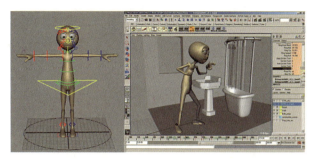

图 3-35 Animation Mentor 出品的绑定系统 Bishop

小贴士：

需要装备的骨头的数量由角色移动的细节决定。比如你应该给每只手的每个部位都绑定骨骼以便手指能够逼真地弯曲，或者简单地绑定骨骼，每个手指只设置一或两处。

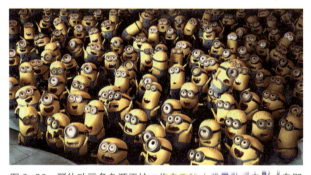

图 3-36 群体动画角色源于统一绑定系统（选自动画电影《卑鄙的我》）

图 3-37 动画短片《过去式》角色骨骼绑定系统

图 3-38　Maya 中卡通角色骨骼绑定系统

形动画的基础，混合形状越多，角色可以做出的表情也就越丰富，但其局限也在此处，进入动画阶段后，角色无法做出没有设计过的表情。而基于曲线的面部绑定则不同，在设计阶段大致确定脸部运动部位与范围后，即可结合角色模型布线的走向对模型进行绑定，调节好权重之后，可以在进入动画阶段后通过改变曲线的形状来实现对角色面部模型的修改进而实现面部表情动画。与混合形状功能相比，这种面部绑定方式拥有更多的灵活性。

因此，如果运用 Maya 制作的短片角色属于较为抽象的卡通风格，且角色与角色之间有着很类似的骨架结构，建议使用可以切换角色的卡通化的绑定方式。面部运动结构也应与传统人类角色面部不同，可以选择使用基于曲线的面部绑定系统。

目前，除了 Maya 被广泛用来制作三维动画外，3ds Max 也是最常用的三维软件，很多学校也一直开设 3ds Max 的动画短片创作课程。用 3ds Max 做角色动画绑定骨骼时，最常用的就是它的 Bones 系统。在 3ds Max 骨骼设置中很重要的一点就是关节处再设置一节骨骼，而且要与模型的相应关节对应，关节处少骨骼虽然不会影响整体运动，但是在刷权重时会发现无论怎样增加线或者调整数值都不会达到理想效果，而如果骨骼关节没有和模型相应关节对应的话，则之后无论怎样调整权重值都不会按照正确的位置运动。骨骼设置完成后就会涉及蒙皮的问题。

蒙皮是设置角色的模型以便通过骨架对角色进行变形的过程。通过将骨架绑定到模型，可对模型设置蒙皮。可通过各种蒙皮方法将模型绑定到骨架。蒙皮过程中，它会根据骨骼与皮肤之间的位置关系为模型的每个点分配权重，大部分情况下，正确的骨骼位置能为蒙皮过程节省很大一部分时间，但软件计算出来的毕竟不可能完全符合角色的需要，这时就需要手动对权重进行调节。对于权重的调节，我们还是建议先设置封套再进行细微调整，即由大到小设置，这样不仅操作起来很明确而且比较快捷，蒙皮修改中的镜像模式更是为权重设置带来了便利。

关于动画角色表情的制作，在 3ds Max 中比较常见的是用 Morpher 修改器。在制作表情的时候会涉及"切头"，一旦将需要的部分从模型上分离，后面即使再附加上也会出现权重改变的现象，解决此种现象的方法就是先保存完整模型的模型信息。可以将实用程序面板中跟原模型一样的记录蒙皮信息的模型隐藏，待整个模型再次附加到一起后，同时选择附加后模型和用来记录蒙皮信息的模型，将原蒙皮信息赋予附加后的模型，实现表情变换，并注意阈值不要太大。

图 3-39　3ds Max 中骨骼绑定系统与权重设置（选自学生动画短片《花与茧》)

第 3 章　动画短片的中期制作

图 3-40　3ds Max 中运用 Morpher 修改器制作表情（选自学生动画短片《花与茧》）

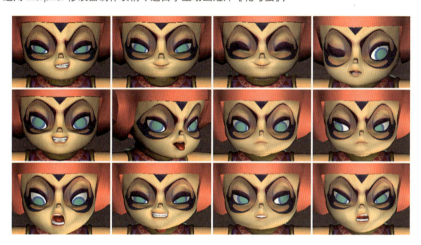

图 3-41　3ds Max 中运用 Morpher 修改器调节好的不同表情（选自学生动画短片《花与茧》）

3.2.3　动画测试

骨骼蒙皮完成以后不能直接进入动画过程，而应对模型进行动画测试，看各种角色在极限运动状态下蒙皮是否正常。如果出现问题，则需要返回去检查是模型本身、骨骼、控制器还是权重的原因，如果是模型和骨骼的原因，则需要解除蒙皮后调整，为避免修改后再重新刷一次权重，在解除蒙皮前应先为模型导出权重贴图，在调整完毕后重新蒙皮时再导入权重贴图。

动画测试这一环节内容虽然简单，但在整个三维动画制作中是十分重要的。它的目的和意义在于发现骨骼蒙皮中的错误，有效地提高未来角色动作调节时的效率，避免许多不必要的返工，是整个角色动画制作过程的重要保障。

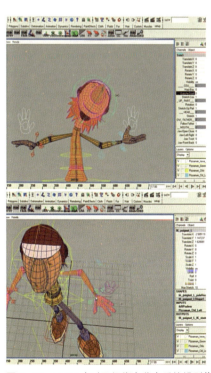

图 3-42　Maya 中对已经绑定蒙皮后的模型作动画测试

3.2.4 Layout

三维动画在正式调动画之前最先进行的是动画预演，又称 Layout，它可以为整个三维动画的制作带来极大的便利。Layout 是在分镜头和二维动态故事板的指导下完成的对整个片子的一个预览，是根据台本中的镜头，在场景中确定具体摄像机的机位、画面的构图、动画的关键姿势等内容，可以认为是三维化的动态故事板。它可以让导演提前看到整片的镜头衔接和节奏，以便分析、修改、确定很多信息，比如片子的时间、镜头组接、构图、机位、摄影机焦距、角色的走位、动作的时间点等，也可以为下一环节负责调节角色动作的工作人员提供角色动画的关键动作，从而提高动画环节的工作效率。三维动画创作中的 Layout 是中期制作的重要参考，可以最大限度地保持整个片子的统一性，并且避免不必要的返工。

关于 Layout 制作的详细步骤主要可以分为几个方面：架设虚拟摄像机、安排角色走位、剪接镜头长度、搭配音乐音效。

数字三维世界的摄影机完全不受真实世界时空观的约束。当虚拟三维世界中预期的场景和角色建立完成之后，就可以用三维动画软件自身所携带的摄影机在任何需要的位置和角度对任何对象进行有效拍摄，并准确地控制摄影机镜头的角度、景深和焦距，也可以在任何时间、位置沿任意路径和需要的速度自由地运动，并进行精确的控制。数字三维动画技术，极大地拓展了镜头运动表现方面的应用空间，增强了影视艺术的感染力，甚至创造了全新的镜头语言，使数字影片在镜头及运动方面的表现力达到近乎完美的效果。在三维软件中，虚拟摄影机的参数与现实中的摄影机大致相同，可以自如地使用摄影机，制作一些二维动画很难达到的效果，比如添加复杂的摄影机运动，可以更好地展示场景的空间感，又比如使用不同的摄影机焦距，可以改变镜头中拍摄对象的透视关系，还可以改变镜头的景深，从而达到一些特殊的艺术效果。

Layout 制作的第二个重要部分就是安排角色的走位，如果时间允许，可以对角色的主要姿势都加以简单调节。如此做的目的是为了更加精准地观察镜头与镜头之间的组接，角色的走位、姿势都会作为正式调整角色动画的重要参考。

有了虚拟摄像机和角色的准确走位，就需要调节镜头的时长了，这一部分其实和镜头间的相互组接密切相关。当然，这一定是在参考前期准备阶段的分镜头本中每个镜头时长的基础上，结合角色走位，共同修订完成的。

最后，在 Layout 中，还需要将制作好的、必要的音乐、音效添加进去。这个时候所使用的音乐、音效可能并不是最终的版本，但将它们结合在一起，可以使 Layout 更富有表现力，更接近最后的成片，这样更有利于导演分析、修改需要修改的部分，包括音乐、音效设计。

值得一提的是，通常在 3D Layout 过程中，我们是先根据二维的故事版在三维软件中架设摄像机，为动画角色制作关键姿势的动画，然后通过预渲染导出到后期软件进行剪辑，为其添加声效和配乐。但随着三维软件的升级发展，这一过程在逐渐简化，例如在新版的 Maya 中添加了 Camera Sequence 摄像机序列的工具，它可以将动态故事版直接导入视图中，把不同的三维镜头组合在一起对其进行剪辑，并将声音添加到其中，对整体直接进行渲染输出，它几乎能独立完成在同一场景中的整个流程，大大地简化了制作的工序，也保留了对故事板的高度忠实。

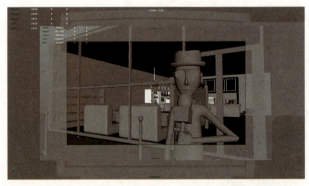

图 3-43　Maya 中根据前期分镜制作 Layout（选自学生动画短片《咖啡之神》）

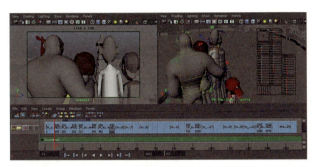

图 3-44　Maya 中 Layout 剪辑制作过程（选自学生动画短片《动物园》）

3.2.5　调动作

三维角色动画中对角色动作的调节就是根据前期准备的分镜头本与动作设计，参考 Layout 中的角色走位及镜头运动，在三维动画制作软件中具体地制作出一个个动画片段。动作与画面的变化通过关键帧来实现，设定动画的主要画面为关键帧，关键帧之间的过渡由计算机来完成。三维软件大都将动画信息以动画曲线来表示。动画曲线的横轴是时间，又称帧，竖轴是动画值，可以从动画曲线上看出动画设置的快慢急缓、上下跳跃，例如 3ds Max 的动画曲线编辑器。

三维动画的动是一门技术，其中人物说话时的口型变化、喜怒哀乐的表情、走路动作等，都要符合自然规律，制作要尽可能细腻、逼真，因此，动画师要专门研究各种事物的运动规律。如果需要，可参考声音的变化来制作动画，如根据讲话的声音制作讲话的口型变化，使动作与声音协调。对于人的动作变化，系统提供了骨骼工具，通过

图 3-45　3ds Max 中角色动作的调节

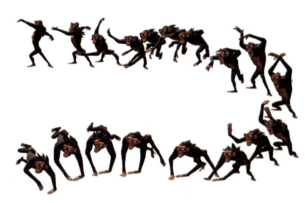

图 3-46　三维角色动画动作调节（选自动画短片《燃烧旅程》）

图 3-47　根据真人表演调节角色动作动画

蒙皮技术，将模型与骨骼绑定，易产生合乎人的运动规律的动作。

3.2.6　材质贴图

材质即材料的质地，是指某个表面的最基础的材料，如木质、塑料、金属或者玻璃等，纹理是附着在材质之上的，比如生锈的钢板、满是尘土的台面、绿花纹的大理石、红色织物以及结满霜的玻璃等。纹理要有丰富的视觉感受和对材质质感的体现。

在计算机世界里，材质是反映真实世界的一把利箭，神秘并充满魅力。我们之前所做的模型只是雏形，是没有色彩的。我们必须根据动画的情节、模型的物质类型，以分析的眼光观察周围环境中与之相近的物质的颜色、光泽，是否产生了反射、折射，是否光滑，光滑的程度如何等特征，并将其转化为数字模式。例如 Maya 就为我们提供了丰富的材质节点，我们只要细心地、耐心地

去调节材质的各种参数,就会得到我们需要的材质的特征,只有不断地锻炼自己的艺术观察能力和分析能力,才能获得这样的能力。

贴图是指把二维图片通过软件的计算贴到三维模型上,形成表面细节和结构。对具体的图片要贴到特定的位置,三维软件使用了贴图坐标的概念。一般有平面、柱体和球体等贴图方式,分别对应于不同的需求。

模型的材质与贴图要与现实生活中的对象属性相一致。贴图设计是整个动画制作过程中最容易使制作人员获得成就感的。之前我们只是指定了模型属于哪种物质,而具体的一些特征很难通过材质来完成,比方说服饰的花纹、物体表面的一些擦痕等。这时我们就要从三维软件中导出物体原 UV 坐标,然后在绘图软件中绘制出来,再赋予该物体。在制作贴图时,要尽可能详细地描述出你所设计的物体的表面特征与细节,比方说色彩的表现、明暗的表现。如果说模型如骨架,角色的形状好不好是看模型,贴图如化妆,模型上的很多缺点或是不足都可以用贴图材质来补充。因此,归纳起来,从模型到贴图的流程可以分为模型、展 UV、制作贴图、为模型贴入绘制好的图这几个步骤。

在三维世界里,UV 的意思即是模型上布线的拓扑结构,就想象你拿一块布包着你的模型,然后把布展开,展开的方式就是展 UV 的模式,好的 UV 能在后面的贴图绘制中节省很多的时间,所以展 UV 虽然是个体力活,但是脑力工作也不能少。在制作过程中,一般来说,最合理的 UV 分布取决于纹理类型、模型构造、模型在画面中的比例、渲染尺寸、镜头安排等。但有一些基本原则是应该遵循的,例如 UV 尽量避免相互重叠和拉伸,尽可能减少 UV 的接缝且接缝应安排在摄像机及视觉注意不到的地方或结构变化大、材质外观不同的地方等。

此外,好的贴图纹理必须基于合理的 UV 分布。UV 是定位 2D 纹理的坐标点,UV 直接与模型上的顶点相对应。模型上的每个 UV 点直接依附于

图 3-48 Maya 软件中丰富的材质节点

图 3-49 3ds Max 软件中调节材质及渲染

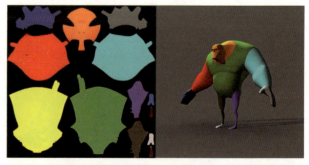

图 3-50 角色身体各部分展开贴图效果

模型的每个顶点。位于某个 UV 点的纹理像素将被映射在模型上此 UV 所附的顶点上。多边形和 NURBS 物体 UV 存在的方式不同,多边形的 UV 是一个可编辑的元素,而 NURBS 的 UV 是表面内建的,且不可编辑,但模型布线要求相对均匀,否则会拉伸纹理。在建模过程中,注意一些布线

图 3-51　角色 UV 展开图（选自学生动画短片《动物园》）

图 3-52　立足于角色 UV 展开图绘制的贴图（选自动画短片《燃烧旅程》）

规则有利于方便地应用纹理。尽量使表面参数线间隔均匀，即等参线的网格均匀，避免波纹曲线出现，避免参数线间隔在不需要造型的地方忽宽忽窄，当然，参数线间隔不可能绝对相等，只是相对合理。

展完 UV 后就到了贴图绘制的环节，贴图绘制在诸如 Photoshop 或 Painter 等绘图软件中均可实现。在贴图绘制的过程中，最基础的颜色通道原则上是选择大尺寸、高像素、尽量少的高光和阴影。素材可以是真实照片或是手工绘制等，但都需要在绘图软件里调整，注意防止图片拉伸。画布尽可能调整成方形，成 2 的幂次数，这样对于电脑读取素材的速度有一些帮助。

3.2.7　灯光

一般真实世界的各种类型的灯光在三维软件中都有所模拟。在三维动画制作中，灯光是极为重要的部分，它起着照明场景、投射阴影及增添氛围的作用。灯光设计者根据剧情需要的光和色，对灯光进行合理布局，发挥它的作用，完成"灯光语言"的功能。灯光是场景艺术的灵魂。

图 3-53　场景的布光与最终效果（选自学生动画短片《阿财与阿福》）

小贴士：

　　从某种意义上讲，灯光是剧情中的太阳，是三维动画的血液，是布景的水分，是人物造型的光彩，是演员表演的环境气氛和人物内在思想感情的延伸，更是广大观众的眼睛。

三维动画中的用光是在三维软件中实现的，类似于真实世界的灯光运用，同样需要注意一些问题：

首先，布灯要有依据。人们对光的感性认识，产生于生活中的阳光、灯光等，因此，客观的现实世界中的灯光用法是重要的参考依据。当然，由于动画艺术是充满想象力和表现力的艺术形式，除非有某种特殊的构思，追求某种写意或戏剧性的照明风格外，一般比较少用假定性很强的光源。大都根据场景中可以出现的光源位置、投射方向及光源性质等因素去设计布光方案。同时，光线作为一个造型因素，是导演对整部片子的整体构思中的一个有机组成部分，三维动画制作人员应

该在导演的统一构思下发挥创造作用。中期制作中对于灯光的架设是根据前期策划中绘制的画面效果图的提示完成设计的，自主设计构思的空间不大。

其次，布置灯光务必要注意保持影调的前后一致。由于三维动画中期制作时根据分镜头设计一个镜头一个镜头地完成制作，因此，在同一场景，同一光照条件下，三维动画的主体运动的完整段落，要注意保持这一段落中每幅画面的影调一致。不同场景的动画影调也要保持一致，并要努力实现事先对影调的总体设计，避免出现与总影调相悖离的现象。

再次，注意投影的正确。由于三维灯光是对现实世界的一种模拟，在虚拟的三维空间中，当使用聚光灯时，计算机会计算产生投影，有时模拟需要多打几盏聚光灯，那么就会造成投影混乱，因此，及时关闭和开启"是否计算投影"十分重要。如果主题需要就表现出主体的投影，否则需注意避免不合理的投影，以保证时空关系的正确和统一。

最后，布光时需要注意不同景别和景深的用光。一般而言，全景布光要能很好地交代环境、时间概念和现场气氛；中景布光要在全景布光确定的主光投影方向及背景光线不变的情况下，通过对光线的调整，突出表现主体的动作；近景面光的主光方向仍不能变，可以通过适当调整辅助光来充分表现主体；特写布光要充分表现主体的特点，细腻地表现其局部质感。同时，在景深方面，可以通过一些小的技巧，如近暗远亮来增加场景的纵深感，从而达到突破两维空间，创造三维空间的目的。

在三维动画创作中，最常见的灯光设置方法是三光源设置法。三光源设置法又叫三点照明法，简便易行，被广泛使用于各个领域。三点照明法，顾名思义，就是一种使用三个灯光的方法：一个主灯，一个补灯和一个背灯。

主灯是基本光源，主灯产生的光是物体的主要照明灯光，它定义了大部分的可视高光和阴影。主灯光要亮于任何正面照射物体的光源，并且必

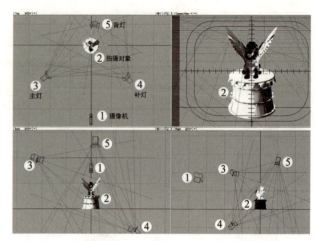

图 3-54　三光源布光法

须达到足以使一个不光滑的物体在渲染场景内正确显现。主灯决定光线的方向，角色的阴影主要由主灯产生，通常放在正面的 3/4 处即角色正面左边或右面 45 度处。

补灯常放置在靠近摄影机的位置。补灯所产生的填充光对有主光产生的照明区域进行柔化和延伸，并且使得更多的物体提高亮度以显现出来。补光可以用来模拟除了阳光以外的来自天空的光源，或是第二光源。大部分情况下，补光可以有主光的一半亮度。但是如果是一个比较暗的场景，可以将补光设置为大约主光的 1/8 的亮度。如果多个补光相互交织重叠，它们亮度的总和仍旧不可超过主光。另外，补光不一定要产生阴影，很多情况下，补光阴影也确实是略去的。如果要模拟反射光，要将补光的色调调整为同环境色彩一致。补光通常设置为仅仅照亮漫反射区域，也就是不产生镜反射高光。

背灯的作用是加强主体角色及显现其轮廓，就像是给物体加上一条"分界边缘"，使其从背景

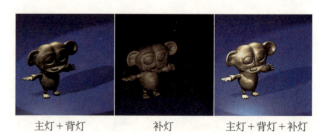

图 3-55　三光源布光法开启不同灯光的效果

中分离出来，使主体角色从背景中凸显出来。从某种意义上讲，背光的目的是在物体的顶部或是侧边产生一个漂亮的亮光镶边。一个背光绝不是背景光，它的全部功能就是在物体顶部或边缘产生光边。背景灯通常放置在背面的3/4处。

小贴士：
　　阴影在灯光中的作用也是非常重要的。当光照亮模型时，主要的阴影让模型以逼真的形式展示。例如一个球体看起来呈现三维，因为光照射到其表面，产生一个阴影，如果它具有统一的颜色而没有阴影，它看起来是二维的。

图3-56　Maya中粒子系统的利用

　　实际上，三维软件中设置灯光在技术上难度不高，设置方式也多种多样，一切以最终效果为参照标准。真正难度较大的也是最重要的则是技术以外的东西，例如布光的技巧、反光板的设置等，建议大家去读一些摄影方面的书，了解一下真实的布光。在平时的生活中，认真观察周围物体的光感，尤其对那些你觉得特别醒目的光线的照射角度进行仔细观察。

图3-57　Maya中火焰效果制作

3.2.8　特效

　　早期的三维特效一般只是使用一些摄影的手法，例如快速摄影、慢速摄影、倒拍、停机再拍。如今，随着三维动画制作技术的发展，特效的制作有了极大的飞跃。三维动画中期制作的特效部分大都涉及三维软件的动力学模块以及脚本编程等内容。这需要制作人员精通包括自然特效，如下雨、下雪、闪电、烟火、飓风、爆炸等在内的常见效果，还包括粒子群集动画、毛发布料结算、刚体柔体结算等内容，甚至包括脚本编程、插件开发等，例如人幻化成烟，烟幻化成物，物再幻化成灰尘等，类似的场景曾出现在很多动画、电影、广告中。其中，各种各样的幻化效果就可以使用三维软件的粒子系统逼真地制作出来。

　　三维中的特效部分大都使用传统的关键帧动画，这样很难制作出来。当然，事物总是有两面性的，虽然三维软件动力学系统强大的功能可以

图3-58　三维软件中爆炸特效制作

帮助设计师实现超乎想象的视觉效果，但是它同时又极其复杂，很难掌握，要想灵活自如地运用三维软件的动力学系统来达到自己理想的视觉效果，对于不精通计算机技术的动画设计师们来说，就需要花费大量的时间和精力在创意以外的操作和学习上。

然而软件的开发毕竟是以用户的使用方便为基本目标的,现在很多三维动画软件的可编程性、可扩展性已经大大加强了。利用这一点,我们可以开发有针对性的特效外部插件,来解决特效制作的难度大这一问题。目前,不少三维软件都已经有很多外部插件被开发出来并应用,如植物插件、卡通插件、骨骼插件、群体动画插件等,如果开发插件将其操作简化来达到某种特殊效果,将会大大缩短三维动画的制作时间,减少类似重复工作,真正提高工作效率,广大的动画创作者也将受益匪浅。

3.2.9 渲染

镜头画面的渲染是三维动画创作中期制作的最后一个步骤,也是直接决定成片效果的关键步骤。渲染是指计算机根据场景的设置、赋予物体的材质和贴图、灯光等,由程序绘出一幅幅完整的画面或一段动画的过程。三维动画必须渲染才能输出,造型的最终目的是得到静态或动画效果图。渲染是由渲染器完成的,渲染器有线扫描方式、光线跟踪方式以及辐射度渲染方式等,其渲染质量依次递增,但所需时间也相应增加。较好的渲染器有 Soft Image 公司的 Metal Ray 和皮克斯公司的 Render Man。通常输出为 AVI 类的视频文件或 PNG 类序列图片。

在三维动画短片的创作过程中,我们提倡分层渲染和渲染输出序列图片。这样做,一方面可以大量地节约渲染时间,另一方面,非常便于修改。

使用分层渲染后是可以在其他后期软件中合

图 3-59 动画短片《Estefan》渲染效果图

图 3-60 学生动画短片《意外相爱》渲染效果图

图 3-61 为了减少计算时间的分层渲染模式

并的,不要把所有的工作都让三维软件做。当然了,加快三维渲染速度,还有很多技巧,例如对于使用了透明贴图的物体,如果还要使用光线追踪的话,最好还是考虑一下,对于不需要使用色彩信息的贴图,坚决使用黑白贴图,这样至少可以节省 30% 的系统资源,对于要计算大型阴影的场景,可以用灯光来模拟阴影,根据场景的需要,对远处的物体简化面数并且赋予简单的材质等。

渲染输出序列图片的大部分工作是可以交给计算机去做的,但是如何渲染能够使将来短片后期合成的时候使用方便,能够作更多的变化也是设计者应该考虑的问题。针对三维动画短片创作,目前在动画专业学生中较广泛使用的是 Mental Ray 渲染器或 V-Ray 渲染器。比较合理的做法就是先将角色与背景分开,再将其渲染出色彩、高光、阴影、漫反射等不同的通道,以方便后期画面的色调调整,而且因为通常学生在短片制作过程中使用的是软件中的摄像机,没有用物理摄像

图 3-62 分层渲染（选自《压力锅》）

图 3-63 分层渲染及合成效果

机，因此片子在渲染的时候不会有景深，所以在渲染的时候将有些场景分开来渲染，大概分为远景和近景，这样在后期合成的时候，可以针对不同的镜头以及要表现的焦点，加以模糊，以达到模拟真实物理镜头的效果。

3.3 常见定格动画短片中期制作

定格动画也称逐格动画或摆拍动画。它是利用人眼的视觉暂留现象，通过逐格的方法拍摄对象空间位置的变化，然后使之连续放映所产生的动画效果。不论是剪纸、折纸，还是木偶、泥偶、布偶等，一般常见定格动画的中期制作基本是一致的，主要包括角色制作、场景搭建和动画摆拍三个部分。

图 3-64 剪纸定格动画（选自《抬驴》）

图 3-65 布偶定格动画（选自《愚人买鞋》）

3.3.1 角色制作

角色制作部分是定格动画难度最大也是最重要的部分。由于定格动画是逐格拍摄的，每拍摄一格角色都要改变姿态，因此，是否能够灵活自如地改变姿态是定格动画角色制作的关键，也是片子能否拍摄成功的关键。

定格动画的角色根据不同的动画风格，使用不同的材料。纸质材料的动画角色主要是剪纸和折纸两种类型。用纸剪成的动画角色，需要注意使用的纸张，因为我们还需要给角色描绘色彩、装配关节，纸张对于颜料的吸附性以及其本身的韧性对于最终角色的品质十分关键。我国传统的皮影人物形象和剪纸风格动画制作有异曲同工之妙。折纸角色源于幼儿手工制作，将彩纸折叠、粘贴制作成各种立体人物、动物等。折纸的角色较之剪纸角色，立体性极大地增强了。将硬纸片绘制上不同的色彩，折叠成所需要的动画角色，再串上细铁丝等作为活动关节是折纸角色制作的主要过程。这里需要补充说明一点，近年来随着计算机动画的飞速发展，用计算机软件模拟剪纸动画、折纸动画变得十分容易，这极大地节省了定格动画所需的原材料的花费。

定格动画中占有相当大比例的是偶动画。各种偶角色的制作，包括黏土偶、布偶、竹木偶等，大都有相似的过程。有不少初学者认为自己刚开

图 3-66　具有剪纸效果的传统皮影人物

图 3-67　立体感较强的动物折纸

图 3-68　模拟折纸效果用三维软件创建的动物模型

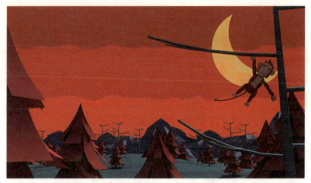

图 3-69　三维模拟折纸动画（选自学生动画短片《意外相爱》）

始学习偶动画的制作，因此直接用黏土或者橡皮泥等制作角色，这种做法并不是可取的。因为如果角色没有骨架支撑，一旦角色形象确立了，很难操作角色动作，并且角色容易变脏，需要不断地清洁角色表面并且捏紧黏土或橡皮泥。可见，偶动画的角色骨架在角色制作中的地位是举足轻重的。

骨架，或称关节，是角色非常重要的部分。除了一些体积很小或要求进行变形的橡皮泥角色外，所有的角色都需要骨架支撑。经过长期实践，目前定格动画常用的骨架有金属线骨架、专业关节骨架以及使用以上两种关节的混合型骨架三种类型。专业关节骨架最为昂贵，所以只有专业的动画公司才会采用。金属线一般采用柔韧性极好且不易老化断裂的纯铝线，由于其完全没有弹性，非常适合作为角色的关节，通常是把它拧成双股来使用，可以得到理想的强度。腿部可以使用较粗的铝线支撑黏土的重量以防弯曲，比较适合学生动画短片创作使用。

动画专业学生在做定格动画创作时大都使用金属线作为角色骨架的模型。对于角色的刚性部分，比如头部，可以使用软木或者玻璃纤维。整个骨架建议使用泡沫和布料覆盖。这样的模型保留时间更长，可以做更多的动作，并且动作的细节也基本可以被保留下来。如果直接使用黏土的话，由于在摆拍时会不断地改变角色动作，黏土会不断地被刮掉，甚至无意间将模型搞变形，从而改变角色形象，这都是在资金、设备、拍摄条

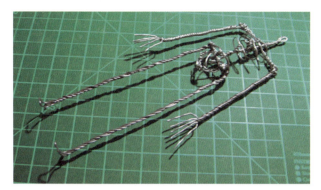

图 3-70　金属线骨架

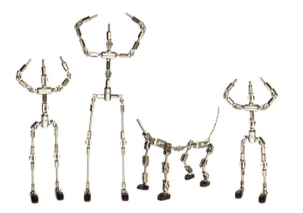

图 3-71　专业关节骨架

图 3-72　金属线与专业关节相混合的骨架

图 3-73　为黏土角色上色

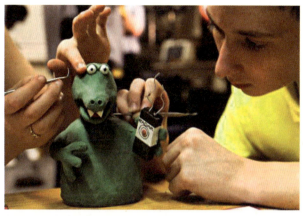

图 3-74　为黏土角色修型

图 3-75　不同表情的角色头部

件和手段受到限制时，最容易发生的状况，因此需要特别注意。

如果需要做黏土动画，那么不仅骨架制作很关键，附着在骨架上面的黏土也有多种选择。用金属线做骨架一般不选用铁丝或铜丝，这是由于它们的硬度和弹性都比较强，不适于角色变形的需要。在关节设置时要多次测试，力求关节处能反复使用而不易折断。骨架制作完成后，要在骨架上附着黏土。对于黏土的选择，需要注意选择好塑型并且不沾手的黏土。好塑型就是很容易将黏土按照设定的造型塑造出来，不要太软也不要太硬，在做动作时很容易控制，不会断裂。不沾手就是在拍摄时在灯光的强烈照射下黏土不会软化，否则就会变形而且很容易把黏土粘在手上并弄脏造型，同时也会影响画面的质量。

定格动画角色的表情一般要制作出不同表情的角色头部，拍摄时，根据需要更换角色头部。

也有些专业公司对偶形的头部和嘴部是分别制作的，一般会在头与嘴之间设计一个连接接口，这样，角色说话时，口型动画就可以通过更换不同口型的嘴部模型来实现。

3.3.2 场景搭建

在角色造型制作好后，就要根据角色的比例和剧本要求以及前期的场景设计图等搭建场景和制作道具了。用于道具、场景制作的材料没有什么特殊的限制，常用的是纸板、泡沫板、PVC板、木板等材料，要注意所用材料自身颜色和产生的画面色彩。画面表现出的色调对影片的最终成片效果是很重要的。精致的道具和场景会使影片的画面丰富，对于加强画面的质量起到重要的作用。

小贴士：

创作定格动画要勇于尝试。你做得越多，对于不同的情况的应对方法就越多。在设计独立角色和制作场景的过程中，一定要尝试多种不同的材料。没有万能材料，只能具体问题具体分析。

场景制作时对于空间层次的设计是十分重要的，也就是动画场景设计中常说的纵向多层次空间构成，即场景的纵深感。对于场景的纵深感的创造离不开人们的视觉经验，尽管定格动画的场景是真实三维立体布置的，但由于最终还是通过

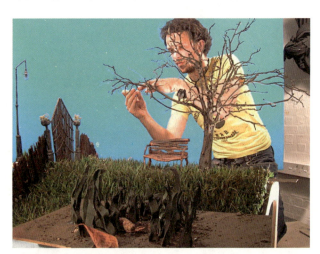

图 3-78 创作人员在制作场景

图 3-76 裁切木板制作场景

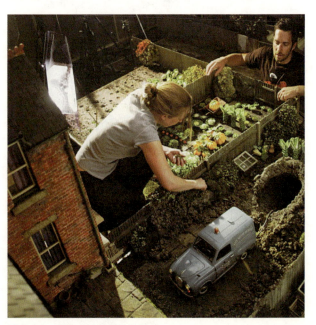

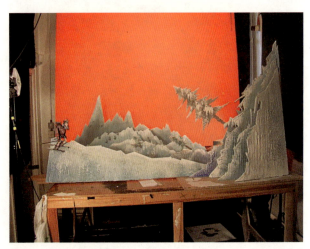

图 3-77 搭建好的场景

图 3-79 创作人员在制作场景

第 3 章　动画短片的中期制作

关于角色在场景中的固定问题，需要更多地考虑场景的材料构造。固定偶形角色可以用螺栓、磁铁、支架和吊索等。比如用磁铁固定的话，场景的地板必须要埋设铁板。用螺栓固定，场景底板就要有螺栓孔。这些是要提前准备的，并且要提前考虑好如何遮蔽这些可能造成穿帮的部分。

3.3.3　动画摆拍

黏土动画是逐帧拍摄的，对于电视动画来说是每秒钟 25 帧，而电影动画则是每秒钟 24 格，大量实践表明，一拍二就可以保证角色的动作非常流畅。拍摄时要注意把场景里所有的东西都固定好。灯光的布置在拍摄时显得尤为重要。拍摄的数码相机最好有手动白平衡和手动对焦以及手动调节快门速度和光圈，这样，你在拍摄时能更加得心应手。还要配有快门线或遥控器这些配件，尽量减轻拍摄时相机的震荡。采用调节光强弱的影室专业用灯，以防拍出的画面会忽明忽暗。拍摄台需配上专业的蓝幕，方便后期制作。

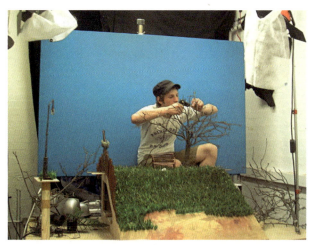

图 3-80　创作人员在修整场景

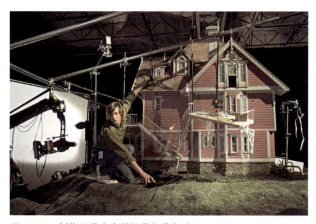

图 3-81　创作人员在安排场景机位架设

影像呈现在平面屏幕上，因此，想获得好的空间纵深效果，还是要多多考虑利用诸如巧用一点透视、利用前景层的遮挡作用以及利用光影效果等技巧来实现。

此外，场景制作时还有一些比较关键的问题，如场景的比例尺寸问题、动画摆拍时机位的架设位置角度、角色在场景中如何固定等需要特别注意。

关于场景的比例尺寸，不同的定格动画差距很大，学生在创作时常常出现场景比例过小的问题。事实上，场景的尺寸要和角色的尺寸并且根据分镜头设计中是否有大全景或特写镜头结合起来确定。

关于摆拍时机位的架设问题，这也需要提前根据场景设计机位图和分镜头设计确定具体涉及的镜头角度、景别、摄像机运动方式等都有什么要求，最终确定摄像机架设位置。

摆拍最重要的并不是对于摄影设备的掌握，而是对于动画运动规律的掌握。拍摄时需要将角色放到提前设计好的位置，摆出预备动作，然后开始拍摄，之后每调整一下动作，就继续拍摄，如此反复直至一个镜头结束。这些对动作的调节，需要定格动画师懂得演员的表演艺术，了解如何操作角色模型以准确传神地表现出角色的表情、神态和动作，并能够解决摆拍时可能遇到的各种问题，并及时纠正已经出现的错误。目前，有一些适合定格动画拍摄的拍摄设备和软件，能够帮助动画创作人员，不断观看之前拍摄好的动作并作出及时调整。

实时训练题：

1. 根据自己创作的动画短片的画面分镜头，绘制放大设计稿。

2. 观摩一部优秀二维动画短片，为其填写摄影表，深入理解摄影表的作用与动画导演工作的

密切联系。

3. 选取优秀二维动画短片经典镜头1~2卡，临摹其中原画部分，并完整地添加其中全部中间画。

4. 根据自己喜欢的人物或动物的角色设计图，利用三维软件创建角色模型，并为其添加骨骼并完成绑定测试。

5. 选用三维或二维动画制作手段，设计兔子费了很大的力气最终拔出萝卜的情节动画。注意适当添加动画情节，如发现萝卜、想拔萝卜、拔不出来、想了不同的办法、失败后的心情、终于想出好办法及拔出萝卜的喜悦等。

6. 利用定格动画的手法，设计并制作小人哼着歌，快乐地开汽车行驶的动画，要求情节有趣、角色动作生动灵活。

图3-83　定格动画拍摄实时效果

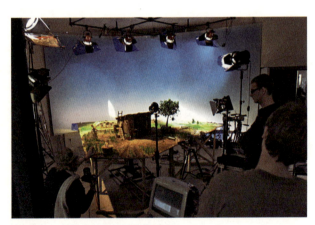

图3-82　创作人员在拍摄定格动画

图3-84　定格动画拍摄

第 4 章　动画短片的后期制作

动画短片的后期制作其实主要包含了镜头的后期合成、音乐音效以及剪辑发布等几个方面。不论是二维动画或是三维动画还是定格动画的后期制作部分，它们的基本原理和制作流程都基本上趋于一致，惟一的区别就是涉及一些不同的后期制作软件。

4.1　镜头的后期合成

后期制作的第一个部分就是视觉合成。这部分的主要工作就是把角色动画部分、背景部分、特效部分等按照分镜头设计和分场美术设计、镜头设计稿的要求合成为一个个单个镜头并且适当地根据故事情节、场景气氛等因素调整画面色调。

动画的后期合成是在电子影像的形成、数字技术、计算机图形学的基础上发展壮大起来的。数字技术可以利用计算机处理数字化后的音视频信号的方法，来实现视觉和听觉上的特殊效果；也可以使用非常规拍摄方法而获得一些特殊的视觉或听觉效果，例如传统工艺中的光学特技、蓝屏摄影、红外摄影、模型摄影及各种摄影等。后期合成在动画创作方面，可以通过计算机完成对动画中期生成的图形、图像进行处理的功能，归纳起来主要包括以下三个方面：

第一，修改及修复图像功能。这一功能主要可以改变原有影像的颜色、饱和度及亮度以及去掉阴影中不需要的内容等。

第二，图像图层的合成功能。这一功能可以将角色与上述场景环境和特效图像、实景等合成，这种合成可以做到几十层，可以制造出非常惊人的构图。关于图像图层的合成部分，我们需要和动画中期制作时分层输出的二维动画序列图片或分层

图 4-1　改变原有影像面貌

图 4-2　三维软件中分层渲染输出的图层（选自动画短片《基因时间》）

图 4-3　分层渲染输出的图像及通道在后期中合成

渲染的三维动画序列图片结合起来学习。正是由于后期软件具有强大的图像合成功能，因此我们将不同图层合成的前提是合理地分配可能制作后期特效的图像。例如三维动画短片后期合成的前一步是渲染，一般渲染通常采用分层和分通道渲染的方式渲染出图像序列，这样的渲染方式更容易控制。它可以灵活地控制画面里的高光、阴影、色彩、照明等信息。每个镜头分出角色和场景的几个层，按照遮挡关系和前后景设置好参数，再在每个层里加入需要的渲染通道，例如高光、反射、折射通道等，如此设置后，批量渲染出的动画序列图片十分便于我们在后期合成软件中添加各种功能并完成合成。

第三，制作动画效果及模拟摄像机的各种运动功能。角色、场景的动画以及摄像机的各种运动，其轨迹是多种多样的，后期合成时，对于模拟一些较为简单的动画效果，如发光动画、镜头移动、镜头推拉等，可以通过添加关键帧调节时间轴动画来实现。

后期合成是动画短片创作的重要流程之一，整个片子的面貌都可能在这一阶段被重新赋予。目前针对学生短片创作而言，使用比较多的后期软件是 Adobe 公司的 After Effect 和 The Foundry 公司研发的 NUKE。前者是基于层式工作流程，后者是基于节点式工作流程，二者各有优缺点。After Effect 软件的素材整合能力很强，优点包括定义素材起点和终点、调节播放速度、设置关键帧等即时得到画面效果快，可以通过建立不同层级的合成，将动画短片中的每个分镜头快速整合在一起等，特别适用于二维动画的合成。

当然，以目前市场上二维动画的生产制作情况来看，Flash 软件还是使用最广泛的二维动画软件。Flash 动画说到底就是遮罩、补间动画、逐帧动画与元件的结合体。这几个部分通过不同的组合可以创造出千变万化的动画效果。作为非常优秀的矢量动画制作软件，它以流式控制技术和矢量技术为核心，基于图层工作流程，制作的动画具有短小精悍的特点，可以直接完成动画的后期合成与输出工作。

图 4-4　将分层图像合成并调节摄像机运动（选自学生动画短片《过去式》）

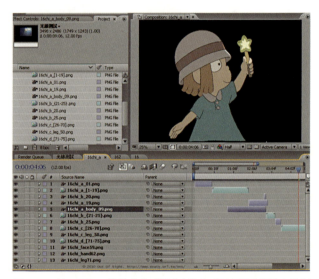

图 4-5　After Effect 软件中合成镜头（选自动画短片《视线之外》）

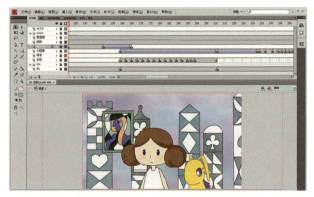

图 4-6　Flash 软件中合成镜头（选自学生动画短片《梦想的成长历程》）

NUKE 是基于通道的合成软件，系统稳定，功能强大，并且对于电脑硬件的要求并不是很高，预览和渲染较之 After Effect 要快，数码节点式工

作方式特别适合与 Maya 软件兼容。例如在 Maya 中完成渲染进入后期合成环节后，可以在 NUKE 里导入渲染好的图片序列，此时 NUKE 里自动显示序列帧，把各个通道的图都导入到操作的窗口。然后，我们可以创建 NUKE 的链接结点，根据通道内容和景别关系选择使用的结点。一个层被链好后，在这个层的最下面的结点里加入色彩校正结点，根据画面来调整颜色或是调整运动、景深模糊的程度。这个操作对于整个片子的输出是至关重要的，因为在三维软件里想要达到最终的目的是有一定的困难的，而后期就给了一个重新校正、重新修改的机会。总体而言，NUKE 在用于单镜头画面的超高级视觉特效合成方面有其明显的优势，加之目前动画专业领域中，三维角色动画大都使用 Maya 软件来完成，NUKE 就更受专业人员推崇了。

不论何种动画制作手段制作的动画，都离不开镜头的后期合成，这其中也包括定格动画。定格动画的后期与传统动画完全一样，都需要把拍摄好的图片序列导入电脑，在软件内合并成镜头片段，然后在时间线上调整播放速度。定格动画一般是一拍二，即每秒钟 12 格，或者一拍三，即每秒钟 8 格就足够了。在各镜头单独调整完毕后，将所有镜头统一导入进行最后的剪辑。定格动画特技合成部分几乎完全在电脑内完成，抠像技术的应用和二维动画效果的运用是最为普遍的。

抠像技术是最为常见的后期合成技术之一，在定格动画中应用得非常多也十分重要。抠像技术，概括起来，就是先拍在纯色中的，一般是蓝色或绿色中的角色对象，再拍摄所需要的背景，然后将两个画面叠在一起，将纯色背景清除掉，最后得到合成画面，这也叫色键技术。如今在个人计算机中安装的常用的后期合成软件都具备此项功能。利用抠像技术，我们可以把角色从蓝屏中扣除，然后在背景层上添加特效、光效等，最后再将角色叠加在一起。二维动画效果的运用是在拍摄好的定格视频素材的基础上，用手绘制一连串在现实世界中无法拍摄到的图像，然后制作成动的影像，再合成添加到拍摄好的现实镜头里

的视觉效果制作技术。定格动画与二维的效果是分不开的，比如定格动画中远处的背景，多处都是应用二维绘画来实现的。

在定格动画创作中，除了可以应用通用的后期合成软件，还可以使用针对定格动画自身特点

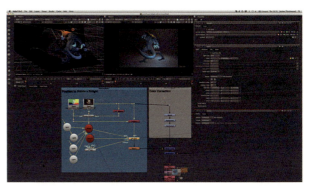

图 4-7　NUKE 软件中合成镜头

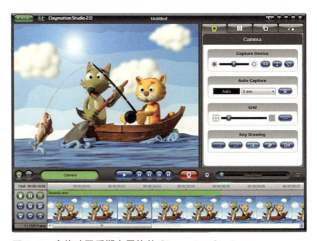

图 4-8　定格动画后期专用软件 Claymation Studio

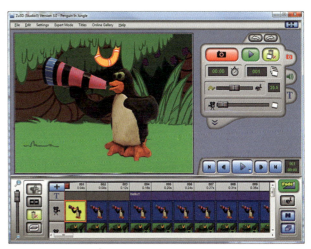

图 4-9　定格动画后期专用软件 Zu3D

的专用后期合成软件，在软件中对拍摄的画面加以调整完成动画效果等。总之，强大的后期合成技术帮助定格动画节省了很多成本，实现了很多仅靠拍摄无法完成的效果。

4.2 短片的音乐音效

让动画动起来只能说它是一幅可以动的画，仅仅为观众构造了一个思维想象的空间，并不能很好地让人产生共鸣而且迅速地投入进去。而音乐音效的加入则在空间上产生了时间的流动感，增强了动画的感染力和画面感，就好像为动画加入了表情。动画片作为电影艺术的独特门类，在听觉语言上也有自己独特的手法和艺术价值。动画片中的听觉语言包括语言、音乐以及音效。

语言是指角色发出的所有声音，包括角色的话语以及各种传达信息的声音，比如笑声、哭泣声、咳嗽声等。动画片中的角色语言主要由对白、独白和旁白构成。在动画短片的创作中，由于短片时长较短，而短片的特点更善于展现角色的动作表演，因此语言类短片相对较少。事实上，语言更具有强加性，好的动画短片不是靠语言取胜，而是要通过角色动作、表情等表演来感动观众。也正因为这一点，不少动画短片中，角色也是发声的，只不过是配合动作、表达情绪的，类似"吱吱"、"啾啾"、"叽叽"等拟声词。

音乐就不同了，几乎所有的动画短片都有配乐。短片中的音乐与画面配合，主要用来抒发感情、创造氛围、表达思想、展现地域或者民族特点，同时，音乐也能够刻画角色的内心活动，加强剧情效果。音乐在动画片中对角色的设定、事件的节奏都起到重要的决定作用。动画短片中的音乐主要是为了烘托画面内容而配置的主题音乐，也就是我们常说的动画背景音乐。动画短片配乐的制作绝对不是一个人能完成的，如果是原创配乐，首先要由谱曲的人根据短片剧情需要和风格以及短片导演的要求写出各场景适用的曲谱，再由乐团或是电子音乐合成器或是某个乐队、歌手来演绎。

动画音效指在动画作品中的声音效果，是以增强作品中的生活真实感为目的、观众可知声音来源之物的动画效果音，例如角色与物体运动产生的声音、物体碰撞的声音、下雨打雷的声音等。对于音效的创作，最关键的步骤就是收集音效。创作人员需要根据影片分场的空间和时间特点以及发生的情节来收集可以使用的声效素材，以供声音合成。简言之，动画短片的音效制作中一定要认真地对所模拟的音效进行科学的分析，然后在现实中去寻找合适的物件的声音，进行录制、模拟，最后再进行数字化的修改，就可以制作出令人信服的声效了。

关于配音配乐，目前大部分的动画电影、电视动画都采用的是先期配音、先期配乐的工作方式。所谓先期配音，就是根据分镜头本上标记的台词、镜头长度等内容先录完声音之后，动画师再根据声音的音轨做动画，这样，人物和声音才会对嘴，表情也比较好抓，在情绪的衔接上也不会有瑕疵。作曲也是以画面分镜头本为依据，根据剧情的发展和时长的安排写出大概的曲调和段落，以便将来的调整，声画对位。先期配音配乐的工作流程是十分适合动画创作的，事实上，只要条件允许，动画短片也理应如此。现如今，动画短片创作人员面临的问题往往是资金短缺，创作人员本身熟悉手绘、熟练使用各种动画制作软件但是并不了解音频创作，特别是音乐创作。因此，动画短片中的音乐往往是动画创作人员根据短片情节、情绪在曲库中自己选曲，然后把配音、音乐、音效等声音素材根据前期的设计计划与视觉部分合成。

在专业的音频制作领域，有很多专业的设备如录音棚、调音台、声音编辑软件等。动画创作人员一般不具备这些专业设备，而是采用相对容易掌握的声音编辑软件，在计算机软件中修改制作声音。比较常见的，受到广大动画短片创作人员，特别是动画专业学生推崇的音频编辑软件就是Adobe公司的数字音乐编辑器和MP3制作软件Audition。

一部好的动画片，不仅仅依靠它的精美画质和生动的故事，音乐音效能为原本平庸的故事增彩，更能为一部好的动画片锦上添花。我们一提到

第 4 章 动画短片的后期制作

小贴士:

　　在欧美,影片配乐和影片的推广基本是同步进行的,因此也有着基本相同的命运。你很难看到口碑不好的片子,配乐却大受欢迎。我们始终要明确一点,影片的配乐是为艺术作品本身服务的。

日本动画大师宫崎骏和他的作品,同时也会想起他的御用作曲家久石让。久石让大气悠扬的音乐让宫崎骏的动画更具魅力和特点,冲击人们心灵的音乐,使动画的主题更加鲜明,更具感染力:《天空之城》中让人落泪的优美曲调和动人心弦的美妙音律表达了人们对漂浮于天空之上的飞岛的向往;《哈尔的移动城堡》中优美动人又稍稍哀伤婉转的乐曲渲染出了哈尔与苏姗童话般的、波折不断的爱情故事;《千与千寻》中恢宏雄壮的和弦和轻灵忧郁的清音吟诵着千寻历尽千辛的成长经历和最终与白龙不得已的离别。为动画加入声音,让动画能够"开口说话",获得喜怒哀乐的表情,让动画更加生动有趣、引人注目,音乐和音效的功劳不可估量,这就是音乐音效所带来的不可忽视的魔力。

图 4-10　专业录音棚及录音设备

4.3　短片的剪辑发布

　　剪辑就是把一个个的镜头按镜头关系组接起来,动画与实拍电影不同,它的剪辑方案已经在前期故事板时被严格地规范化和具体化了,这么做的目的是为了降低耗片比,节约时间和成本。因此,真正到了动画短片的剪辑阶段,工作内容就相对简单多了,主要做的工作是根据之前完成的分镜头、活动故事板或是三维 Layout 将具体合成输出的镜头按照顺序衔接起来,并添加上音轨,声画融合并作适当调整,大规模的改动几乎是不可能的。

图 4-11　常用音频制作软件 Adobe Audition

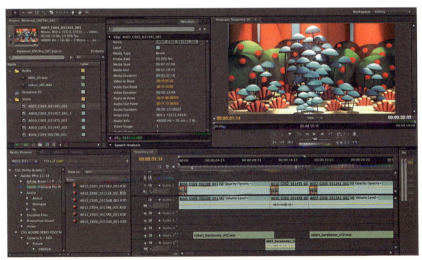

图 4-12　Premiere 中剪辑输出(选自学生动画短片《奇妙的漫游》)

通过后期合成手段制作得到镜头,然后把镜头剪辑到一起,形成完整的动画视频,并且为动画添加声音,这种技术将素材记录到计算机中,利用计算机进行非线性模式剪辑。传统线性编辑的录像带编辑、素材存放都是有次序的,你必须反复搜索,并在另一个录像带中重新安排它们。非线性编辑是指剪切、复制和粘贴素材,无需在存储介质上重新安排它们。

图 4-13 Final Cut 中剪辑输出

动画创作所使用的剪辑软件和电影电视所使用的剪辑软件几乎没有区别。一般意义上的视频剪辑软件都可以参与动画创作,因为目前流行的这些剪辑软件都是基于非线性编辑的,例如 Adobe 公司的 Premiere、苹果公司的 Final Cut、索尼公司的 Vegas 等,在个人电脑上就完全可以完成剪辑发布的功能。

在动画创作后期剪辑部分,创作者需要注意画面色彩与光影的统一,才能让观众在视觉上感觉连贯。如果把明暗与色调对比强的画面组接在一起,会让人感觉生硬,并影响画面内容的表达。这项工作也可以通过校色来弥补,运用专业的校色软件,修改画面的色彩倾向。此外,还需要核对主体物在画面中的运动方向,确保关系镜头是从轴线的一侧拍摄的,否则两个画面接在一起会感觉方向撞车,就是我们常说的跳轴。如果发现诸如这些问题的存在,需要及时通过改变轴向的方法进行调整。

图 4-14 学生动画短片《过去式》

图 4-15 学生画短片《梦想的成长历程》

关于影片最后的输出,创作人员需要在反复审核影片后,在剪辑软件导出影片中设定好分辨率、文件输出地址、文件名等,进行最终的作品发布。

图 4-16 学生动画短片《柚子灯》

实时训练题:

1. 关于动画短片创作过程中镜头的后期合成,你有什么好的方法可供分享?

2. 为自己创作的动画短片选取合适的音乐,制作恰当的音效,并在音频制作软件中试着将两者合成。

3. 完成自己创作的动画短片的全部后期合成工作,并在剪辑软件中将编辑好的短片发布输出。

图 4-17 学生动画短片《奇妙的漫游》

第 5 章 优秀动画短片设计欣赏

图 5-1 角色设计(选自动画短片《老太与死神》)

图 5-4 角色设计(选自动画短片《老太与死神》)

图 5-2 角色设计(选自动画短片《老太与死神》)

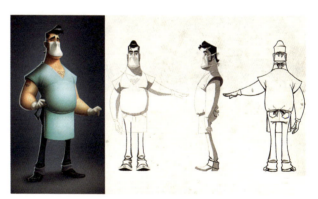

图 5-5 角色设计(选自动画短片《老太与死神》)

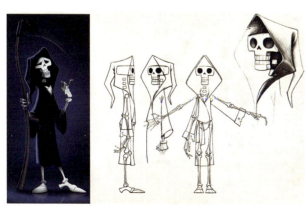

图 5-3 角色设计(选自动画短片《老太与死神》)

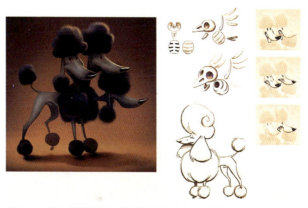

图 5-6 角色设计(选自动画短片《老太与死神》)

图 5-7　角色设计（选自动画短片《In Between》）

图 5-8　角色设计（选自动画短片《In Between》）

图 5-9　场景设计（选自动画短片《视线之外》）

图 5-10　场景设计（选自动画短片《视线之外》）

图 5-11　场景设计（选自动画短片《视线之外》）

图 5-12　场景设计（选自动画短片《亚当与狗》）

图 5-13　场景设计（选自动画短片《亚当与狗》）

第 5 章 优秀动画短片设计欣赏

图 5-14 场景设计(选自动画短片《亚当与狗》)

图 5-15 场景设计(选自动画短片《亚当与狗》)

图 5-16 道具设计

图 5-17 动画短片《Death Buy Lemonade》故事板设计 01

图 5-18　动画短片《Death Buy Lemonade》故事板设计 02

图 5-19　动画短片《Death Buy Lemonade》故事板设计 03

第 5 章 优秀动画短片设计欣赏 085

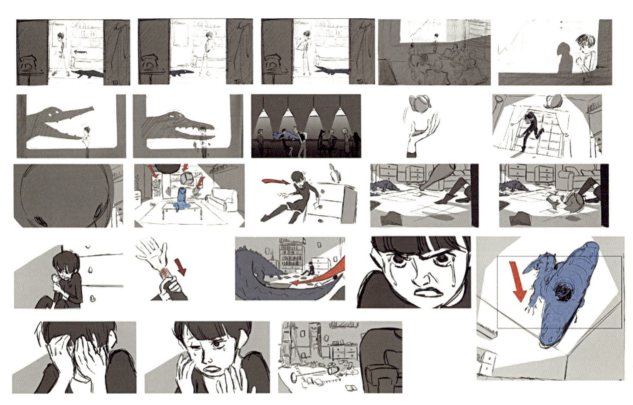

图 5-20 动画短片《In Between》故事板设计 01

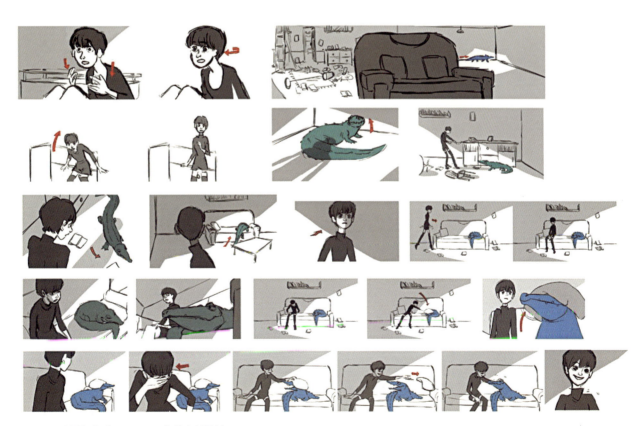

图 5-21 动画短片《In Between》故事板设计 02

参考书目

[1] 何可可,李波. 电影剧作教程[M]. 北京:中国电影出版社,2004.

[2] 汪流. 电影编剧学[M]. 北京:中国传媒大学出版社,2004.

[3] 葛竞. 影视动画剧本创作[M]. 北京:海洋出版社,2005.

[4] (德)莱辛. 汉堡剧评[M]. 张黎译. 上海:上海译文出版社,2002.

[5] 王川,武寒青. 动画前期创意[M]. 北京:高等教育出版社,2003.

[6] (美)理查德·A·布鲁姆. 电视与银幕写作——从创意到签约[M]. 徐璞译. 北京:华夏出版社,2000.

[7] Chris Hart. Drawing the New Adventure Cartoons[M]. New York:Sixth&Spring,2008.

[8] Peter Lord, Brian Sibley, Nick Park. Cracking Animation[M]. London:Thames & Hudson,2010.

[9] Andy Wyatt. The Complete Digital Animation Course:Principles, Practice, and Techniques[M]. Hauppauge:Barron's Educational Series,2010.

[10] Karen Sullivan, Gary Schumer, Kate Alexander. Ideas for the Animated Short:Finding and Building Stories[M]. Burlington:Focal Press,2008.

[11] Hans Teensma. Walt Disney Animation Studios The Archive Series:Design[M]. New York:Disney Editions,2010.

[12] John Canemaker. Paper Dreams:The Art & Artists of Disney Storyboards[M]. New York:Disney Editions,1999.

[13] Don Hahn. The Alchemy of Animation:Making an Animated Film in the Modern Age[M]. New York:Disney Editions,2008.

[14] Maureen Furniss. The Animation Bible:A Guide To Everything-From Flipbooks To Flash[M]. London:Laurence King Publishing,2008.

[15] Andrew Selby. Animation[M]. London:Laurence King Publishing,2013.

后 记
POSTSCRIPT

 关于动画短片创作的学习过程已经结束，回顾一下不难发现，本教材对动画短片创作流程中的各个环节做了比较详尽的阐述，特别针对广大动画专业的学生在完成动画短片创作时所面临的各种问题，做了深入细致的讲解，相信会对读者和学习者了解和掌握动画短片创作的一般规律和规则有一定的参考和帮助。

 动画是一门集合了电影、美术、音乐等众多艺术形式的综合性艺术。它既有文学上的写作，也包含了特殊的绘画技法和电影中的镜头技巧等内容，可以说动画片的创作是迄今为止所有的艺术门类当中最为全面的艺术创作之一。动画创作的过程是专业的、繁琐的、辛苦的，它不仅需要创作者们具有卓越的艺术想象力、独特的审美倾向以及丰富的生活积累，更需要创作者们付出极大的体力、耐心以及努力。

 动画短片创作不论对于初次尝试动画艺术的业余爱好者，还是正在动画艺术领域学习深造的专业学习者来说，都是极好的艺术体验。希望广大动画人在面对商业化社会以及日趋表层化的文化状态，可以排除来自各方面的干扰，克服浮躁情绪，踏踏实实做动画、做好动画，这是编者的心愿与梦想。

 教材中涉及的动画短片大都是已经在各类动画节展获得荣誉的作品以及动画专业学生的个人创作，部分未查到相关信息，故无法一一列出创作者情况，还望见谅，作者可与本书作者联系，电子邮箱：jinjing9275@sina.com。同时，要感谢这些充满创意、精益求精、坚持不懈的动画创作者，是他们的精彩作品充实了本教材的教学内容。由于编者水平有限，编写时间仓促，疏误之处在所难免，敬请业内同行及广大师生读者批评指正。

图书在版编目（CIP）数据

动画短片创作／靳晶编著．—北京：中国建筑工业出版社，2014.5
高等院校动画专业核心系列教材
ISBN 978-7-112-16672-5

Ⅰ.①动… Ⅱ.①靳… Ⅲ.①动画片－制作－高等学校－教材 Ⅳ.① J954

中国版本图书馆 CIP 数据核字（2014）第 064643 号

责任编辑：唐　旭　李成成
责任校对：李美娜　关　健

高等院校动画专业核心系列教材
主编　王建华　马振龙　副主编　何小青
动画短片创作
靳　晶　编著
＊
中国建筑工业出版社出版、发行（北京西郊百万庄）
各地新华书店、建筑书店经销
北京嘉泰利德公司制版
北京方嘉彩色印刷有限责任公司印刷
＊
开本：880×1230毫米　1/16　印张：6　字数：160千字
2014年7月第一版　2014年7月第一次印刷
定价：39.00元
ISBN 978-7-112-16672-5
（25492）
版权所有　翻印必究
如有印装质量问题，可寄本社退换
（邮政编码　100037）